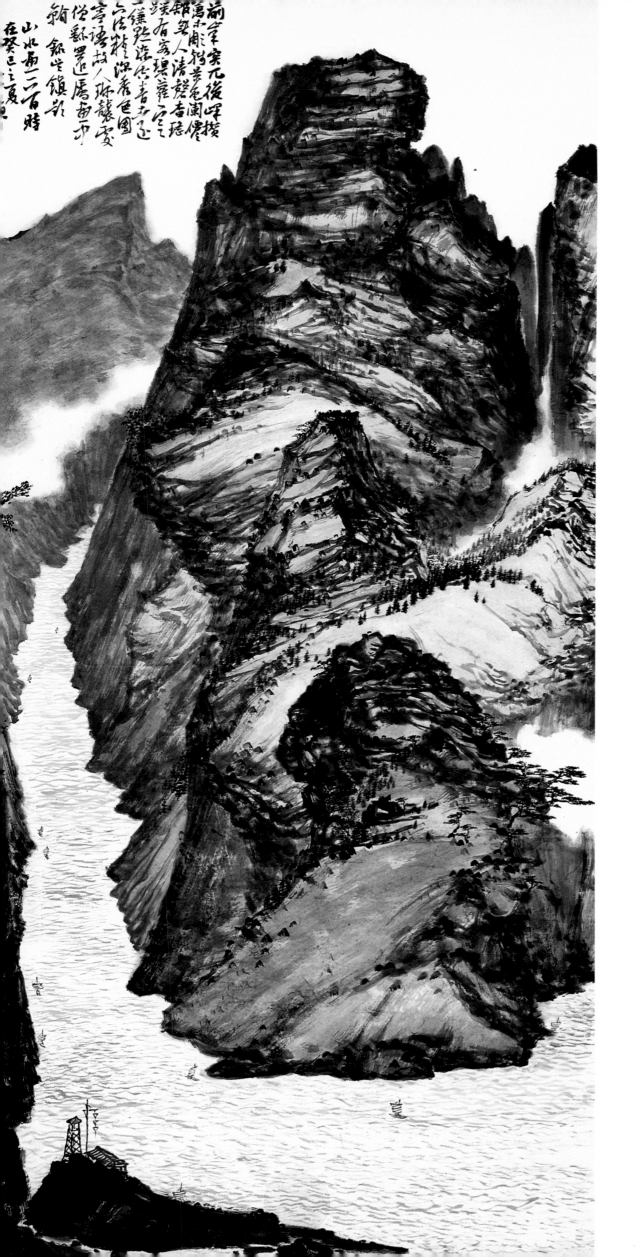

中国画现代技法点拨书坊

山石水云 技法

徐志伟 著

浙江摄影出版社

责任编辑 王 莉

责任校对 高余朵

责任印制 朱圣学

图书在版编目（ＣＩＰ）数据

山石水云技法 / 徐志伟著 . -- 杭州 ： 浙江摄影出
版社， 2015.5
　（中国画现代技法点拨书坊）
　ISBN 978-7-5514-0923-0

　Ⅰ．①山… Ⅱ．①徐… Ⅲ．①山水画－国画技法
Ⅳ．① J212.26

　中国版本图书馆 CIP 数据核字（2015）第 042286 号

山石水云技法
（中国画现代技法点拨书坊）

徐志伟 著

全国百佳图书出版单位

浙江摄影出版社出版发行

　　　地址：杭州市体育场路 347 号

　　　邮编：310006

　　　电话：0571-85151087

　　　网址：www.photo.zjcb.com

制版：北京文贤阁图书有限公司

印刷：山东海蓝印刷有限公司

开本：890×1240　1/8

印张：14

2015 年 5 月第 1 版　2015 年 5 月第 1 次印刷

ISBN 978-7-5514-0923-0

定价：88.00 元

作者简介

　　徐志伟，别署徐堃，祖籍无锡，1961 年生于北京。自幼习书画，多年不辍。工山水，兼擅花鸟，偶作书或治印，多以自娱。1980 年参加工作，初在中国青年报印刷厂做刻字工 8 年。1987 年调入消费时报社从事编辑、摄影等工作。于 1999 年辞去公职，创建摄影工作室，为自由撰稿人、职业画家。

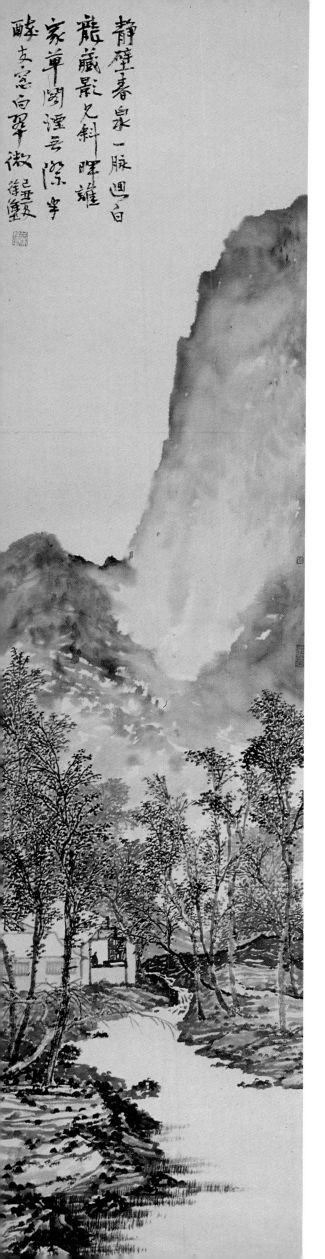

前　言

　　学习中国画，传统的方法是跟老师学，拜入师门，有点像学手艺，师傅带徒弟。当然，在没有找到老师之前，也可以跟着画谱学习。古代有很多优秀的画谱刊行，如《芥子园画谱》，是我们学画入门时的最好教材，直到今天仍为初学者所适用。

　　古代的画谱多为木刻本，虽然刻工精良，但难存真迹，难免给临摹学习带来困难。直到民国珂罗版画册画谱的印行，才使得印刷的画面可以达到逼真的效果。只是珂罗版印刷过于昂贵，印量又小，很难满足一般大众的自学要求。20世纪80年代以后，中国的印刷从技术到设备开始全面更新，精美的图册开始大量印刷。古代的名作、名迹被重新制版，大量刊行，使我们在学习时获取大量的珍贵资料成为可能。

　　在这样的前提和背景下，画谱类图书通过次第步骤的示范，让人更直观地去体会中国画中众多的传统技法，以方便大家学习。当然，若不是印刷技术的更上一层楼给人以这种方便，我们今天所做的就会显得毫无意义。因为以往的各类画谱业已非常完备，若非印刷上的微瑕，决不需要我等再费续貂之力。

　　学画之门径，无非临摹与写生。临摹以掌握古人所总结出来的画法，这是基础，没有其他途径。基础打牢之后，即各种技法已能熟练运用之时，再辅以写生。写生即所谓"师造化"，前贤云："师古人而后师造化。"古人之法是用，而造化之象是体。所以写生一定要在临摹的基础打好之后才可进行。这是初学画的要领，不可逆袭。只有当你掌握了比较完备的技法——这些古人总结出来的用中国传统笔墨表达再现的方法，你才不至于在面对自然景物时茫然无措，不知该从何处落笔。所以临摹在先是非常必要的。然而，临摹中所学古人之法也都是古人从自然造化中得来，故有"师古人心，莫师古人迹"之说。"师造化"也就成了进一步学习的必然。当然，"师造化"——写生，绝不是对景作画，绝不是简单地把你面前的风景画下来就完事。写生——"师造化"也是"师古人心"的过程。

　　面对自然美景，你先要找一个"入画"的点，然后要有取舍、挪让，之后，在你用已掌握的一些技法把景物一一表现出来的过程中，不要忘了一个非常重要的东西，就是体会古人的技法是如何总结和归纳出来的。为什么有的山要用"披麻皴"，有的山要用"解索皴"，还有诸如"斧劈皴""乱麻皴""乱柴皴""折带皴""米点皴"，这些都能从自然山水中找到模版。这样的体会就是"师古人心"，用传统的笔墨语言去体会古人"师造化"的过程，掌握了这其中的奥妙，你也就离"师造化"的真谛不远了，即所谓"从古人入，从造化出"。何谓之"出"，自出机杼是也。

　　本书中，笔者就山水画的基本构成要素山、石、水、云分别做了细致的示范和分析。每一项都会通过临习古人的若干技法并结合写生和笔者自己创作中的体会给大家尽可能地详细讲解，使初学者尽快摸到学习山水画的门径，循序渐进，使自学者在创作之余回望来路，补习不足，为更上一层楼备作参考之用。

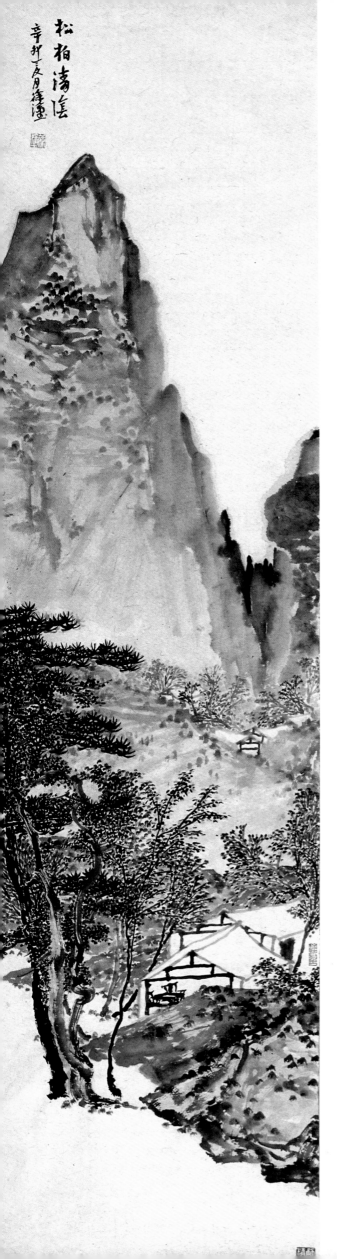

松柏清溪
辛邪夏月律畫

目　录

技法篇

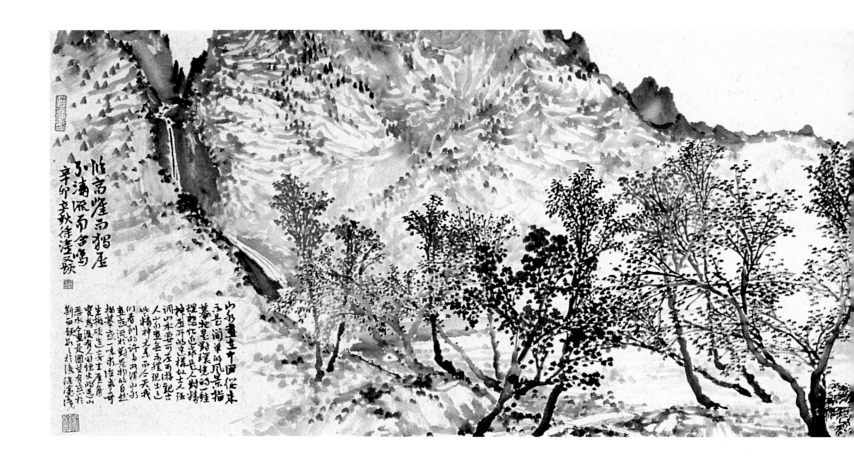

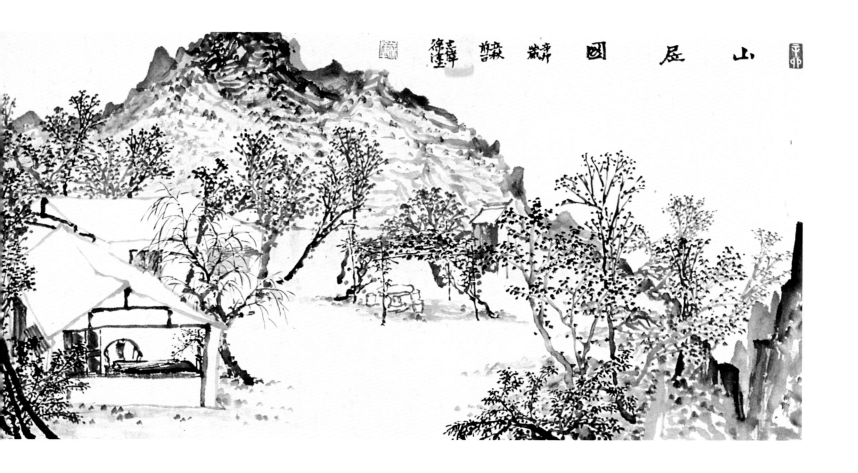

山石技法

　　山水画的取材离不开奇石峭岩、峰峦冈阜，否则也就失去了山水画的真正意义。而山石在中国传统的山水画中有着非常重要的地位，因此，山石的画法也就成了山水画的一个基本技法。自山水画产生之日起，画家们就不断探索着新的山石技法，以求画面更富有表现力。

　　清人沈宗骞在其所著《芥舟学画编》中说："凡学画，先宜作石，盖用笔之法，莫难于石，亦莫备于石，能于石法精明，一切之物推而致之裕如矣。"说明"石法"之于山水画的重要性。"石法"在一幅山水画中是具有统治地位的技法，你用了何种"石法"来画，也必然要用与之相应的树法、屋宇画法等，笔法、墨法在一幅中国画中是和谐相融的。在这里，"石法"往往起着决定性的作用。

下面以我画石的笔法，分步骤简单说明一下石的基本画法：

第一步

画石如画人脸面部，先从要紧的鼻眼处画起。一般起手一笔先从石之正面下手，正面定，石之倚侧向背即定矣。

第二步

接下来用一笔或两笔将石的轮廓定下来。用笔要苍、要毛，转折有度，切勿枉生圭角。

第三步

皴：依随前面定形之笔所作复笔谓之皴，多为加强石之质感及石的凹凸立面。同时，不同的皴也决定了石的质感的不同。

第四步

擦：擦可以与皴分步进行，也可与皴同时进行，无非是行笔快慢和水分的干湿不同。熟练的画法多是一气呵成，皴、擦皆在瞬息之间一步完成。

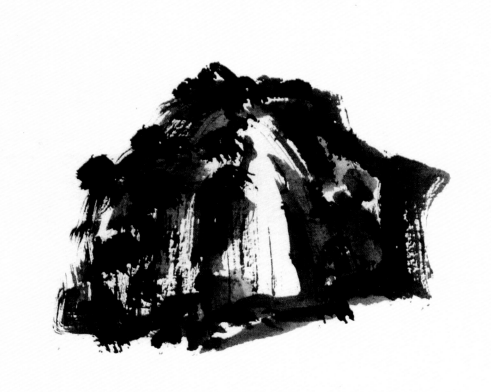

第五步

点染：点指苔点，石上加苔点多为提神之用，故苔点多点在石与石交界之处或石的凸出部分即石脊之上。染指渲染，以淡墨或色彩敷染石面或石之暗处。有时，皴、擦、点、染亦可同步进行。

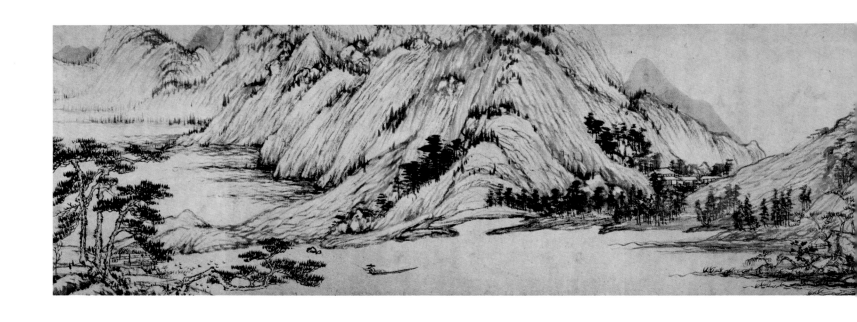

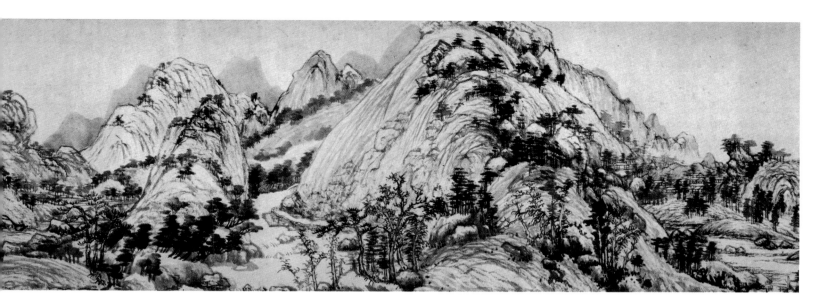

　　山由土石构成，土多者为土山，石多者为石山。江南平缓开阔处多土山，如黄公望《富春山居图》中的山。北方，沟壑峻拔处多石山，如范宽《溪山行旅图》中的山。故画山要先从土石说起。宋郭熙《林泉高致》云："石者，天地之骨也。"明董其昌《画禅室随笔》云："古人云，石分三面。"

第一步

先勾勒出石的正面。

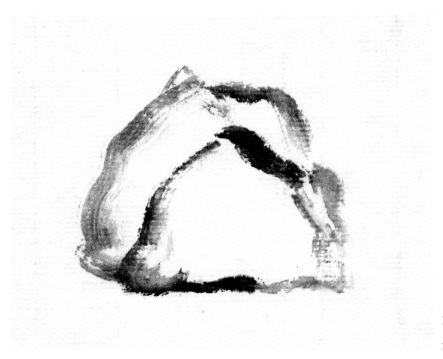

第二步

复笔勾出石的左、右侧面。

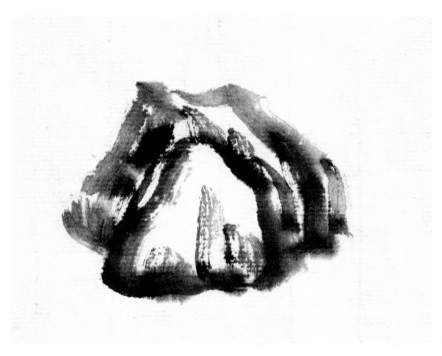

第三步

复在勾线上加皴，使之形象饱满。

下面是拳石的两个范例，初学者可以结合上面所讲的基本画法临摹、学习。

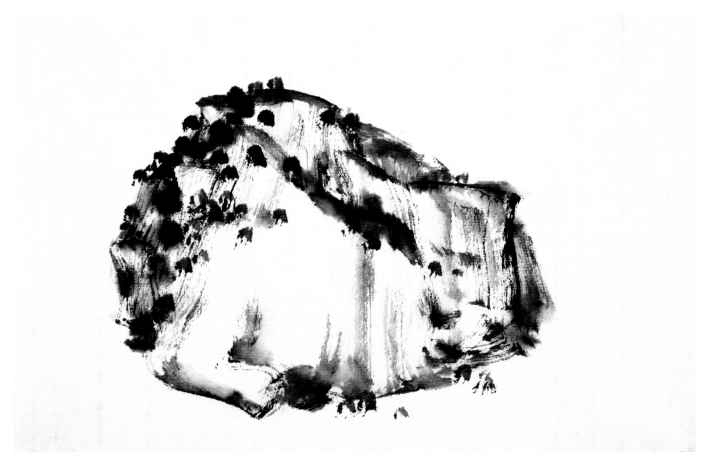

画一块石头，蹲踞侧卧皆可，要义是将石的体量、质感画出，"石分三面"是画石之基本大法。

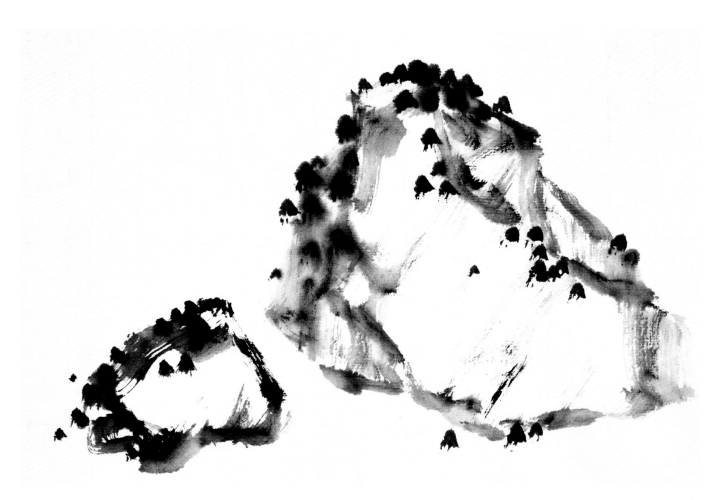

画两块石，与画一块有所不同，首先两块应有大小区分，同时还要顾及向背顾盼。主次关系、对应关系是画中国画的过程中随时随地都要解决的问题。以此类推，三块、四块以至于多块亦是如此。

历代画家经过长期的实践创作，根据不同的山石，总结出了一些表现不同山石质感的皴法，如斧劈皴、披麻皴、解索皴、折带皴等。

斧劈皴为唐朝画家李思训所创。其笔线遒劲，运笔多顿挫曲折，有如刀砍斧劈。斧劈皴适宜表现质地坚硬、棱角分明的岩石。斧劈皴有大小之分。大斧劈皴是一种偏锋直笔皴，用笔苍劲，直势皴出，方中带圆，形势雄壮、磅礴，墨气浑厚。其笔迹宽阔，清晰简洁，适宜表现大面积的山石。小斧劈皴和大斧劈皴相似，只是以较小的笔迹来表现石块的轮廓、明暗和质感。其用笔宜有波折顿挫，转折处无圭角，更浑圆。

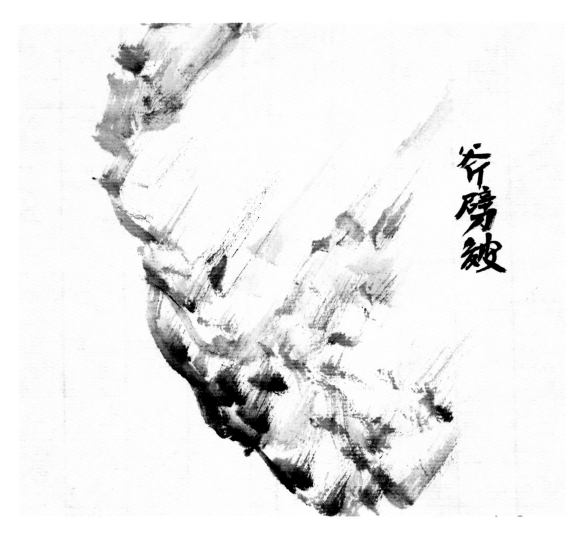

披麻皴为五代南唐画家董源所创。主要以柔韧的中锋线的组合来表现山石的结构和纹理，圆而无圭角，弯曲如同画兰草，一气呵成，线条遒劲，状如麻披散而交错。披麻皴适于表现江南土山、丘陵平缓细密的纹理。披麻皴分为短披麻皴和长披麻皴，董源擅用短披麻皴，而与其同时期的画家巨然则擅用长披麻皴。

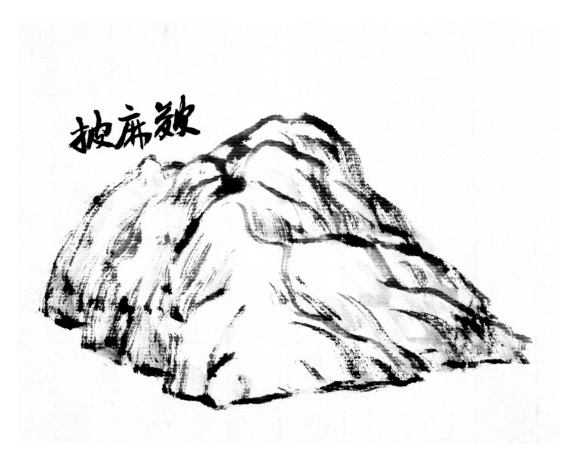

解索皴是披麻皴的变法，行笔屈曲密集，如解开的绳索。元代山水大家王蒙擅用解索皴，其笔笔中锋，寓刚于柔。但是，如果把解索皴画成疲软的乱麻团，则成了败笔。

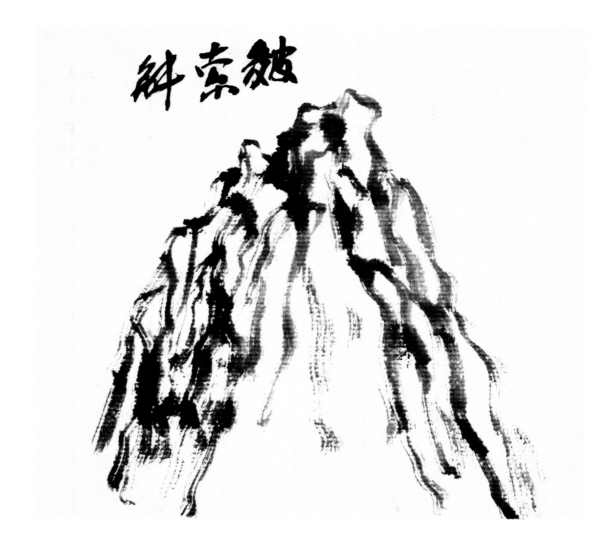

折带皴用侧锋卧笔向右行，再转折横刮，向左行可逆锋向前，再转折向下，笔线有如折带。折带皴主要用来表现方解石和水层岩的结构。"元四大家"之一的倪瓒擅用折带皴，以侧锋干笔画出，虚灵秀峭，极具艺术魅力。

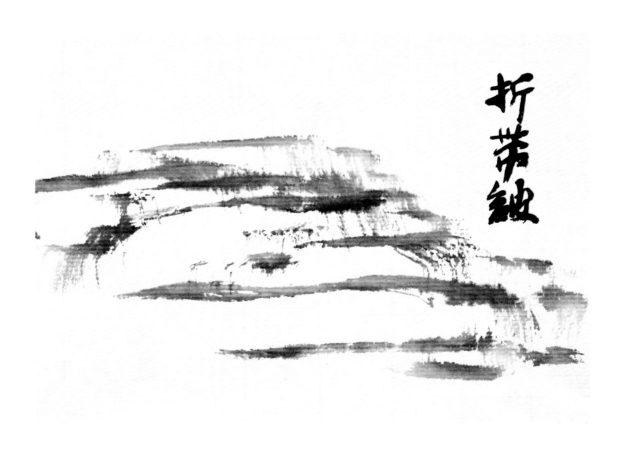

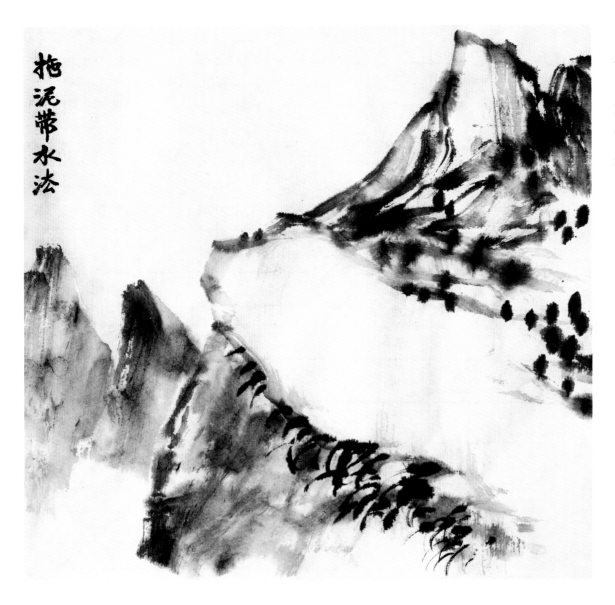

拖泥带水法

拖泥带水法，石涛常用之。前面皴笔未干，即以浓重笔擦之、点之，或复笔皴之。此法笔墨氤氲，常用来表现水汽大的中远景或临水坡岸。

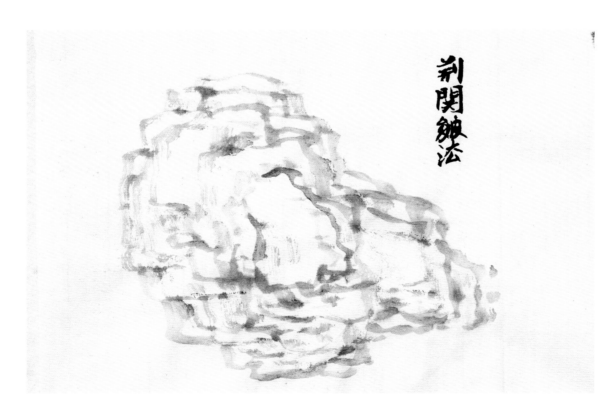

荆关皴法

荆浩、关仝皴法向来为山水画家所重，其法结体峻厚，宜做雄浑之势，后李成、范宽继之，承北方山水博大恢宏一脉。

郭熙皴法颇似云头，故称之为云头皴，今已不多见。"元四家"中，王蒙时有画之。

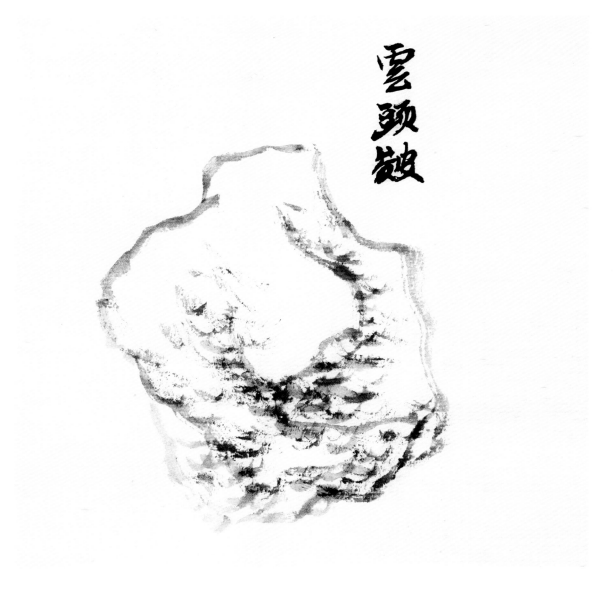

云头皴

米家云山为北宋米芾、米友仁父子所独创，尽写江南烟云奇幻、缥缈山水之状也。

米家皴法

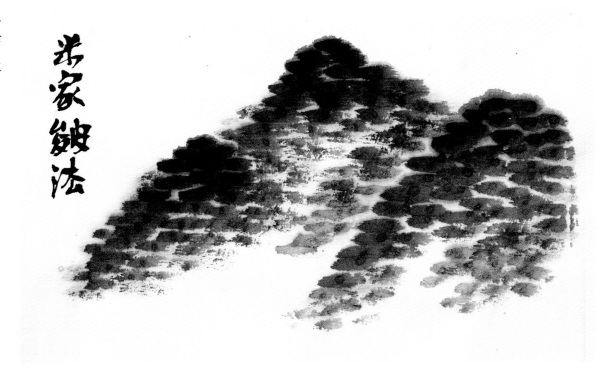

从画石到画山，不外乎层磊取势。用笔要活，即一石三面未分，一笔初下之时，即有磊落雄壮气概。一笔须有数顿，使之于活中求得变化，所谓"矫若游龙"者也。磊石成山，一而再，再而三，无非攒三聚五，各有姿态，相互衬托。其间又有大间小或小间大者，层磊之中，自然形成山势。虽各家皴法不同，石象因地而异，总不外乎一家之中，尺幅之内，把握势态，落笔成形。

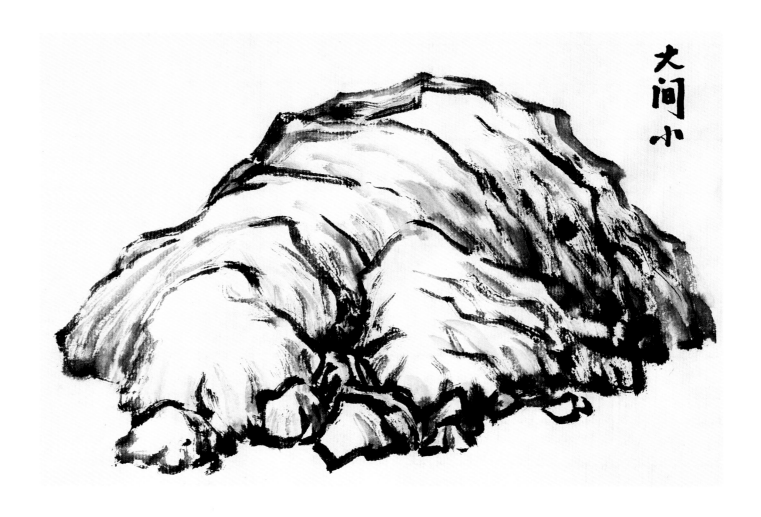

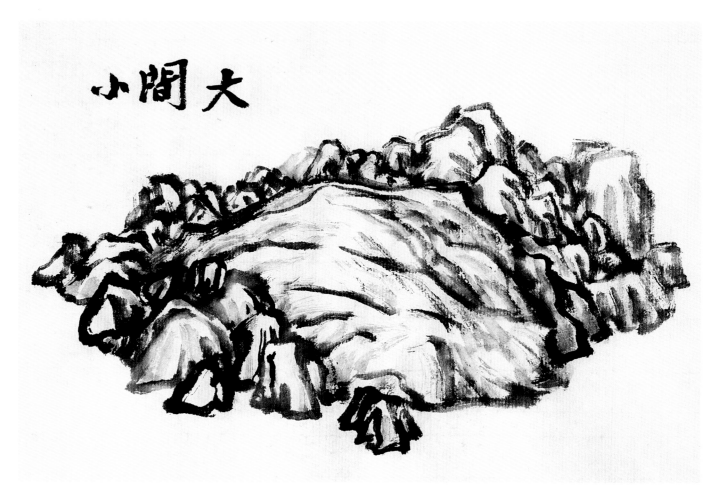

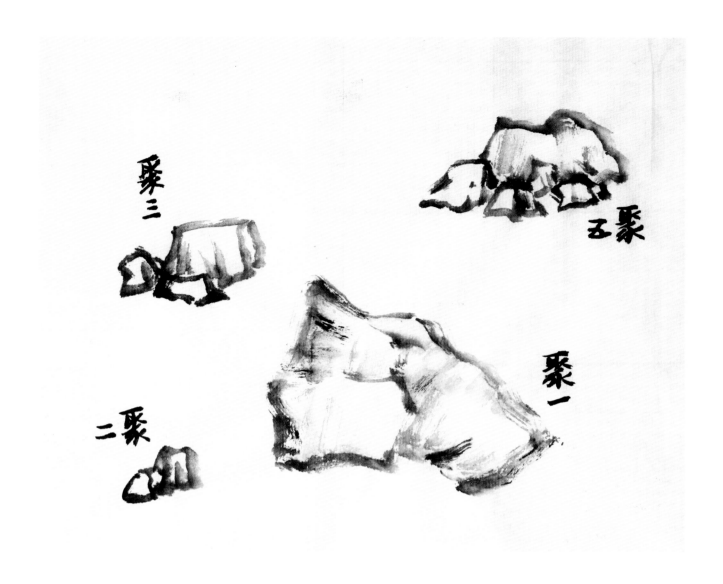

聚三

子聚

聚一

二聚

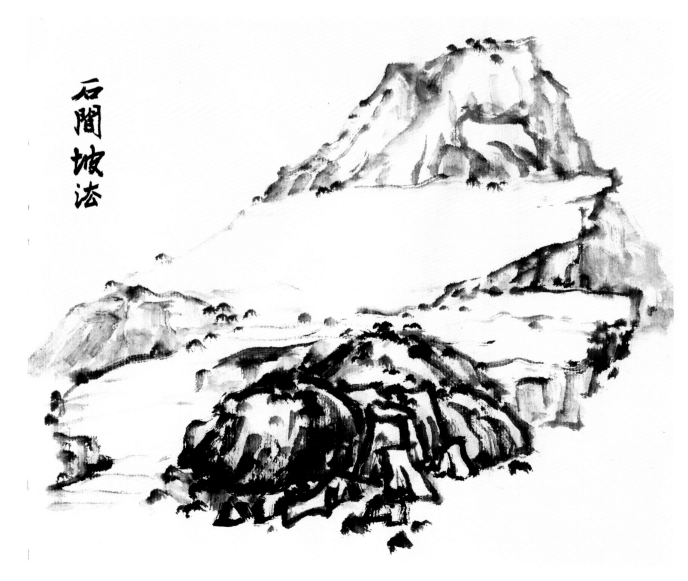

石間坡法

就单一的一块石头而言，从我们的视线看过去，三个面是至少的。其实古人所看是很意象性的，是一种概括的表达和普遍意义的总结。故明人唐志契在《绘事微言》中说："古人画大山，必山之轮廓向背并耸，意已先定，然后皴之。"依笔者画山水的实践经验，一山一脉从一石一坡画起亦无不可，要义是务必心有全山脉络走势，用画面的构成术语说，就是画面的取势。就一幅画的画面构成而言，取势至关重要，关乎一幅画作的高下与成败。

画山和画石相类似，下面是一座山的基本画法和攒峰的画法：

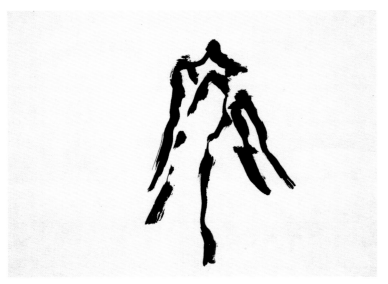

第一步

勾：勾也可以称为攒峰聚石。画一个山峰，先要确定它大致是由几块巨石攒聚而成，即使是一块巨石，通常也会由几个不同的岩面而形成主要构成的纹理。所以起手几笔就要先搭好这座山峰的结构框架。

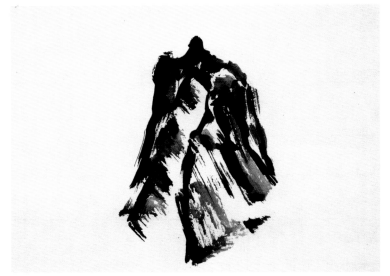

第二步

皴擦：皴擦就是在前面搭好的框架上继续加山结构或者加肌理等细节。皴和擦可分别进行，也可同步进行，这要看个人的习惯和皴擦技法的熟练程度而定。

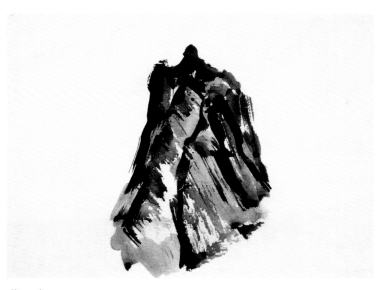

第三步

染：皴擦之后，可能还需要统一画面的整体性，或者区分岩石或山峰之间的前后层次，这些时候通常都会用到染。染可以用墨，也可以用色，总之视需要而定。有很多时候是先染了墨然后再用色染，甚至要反复渍染。

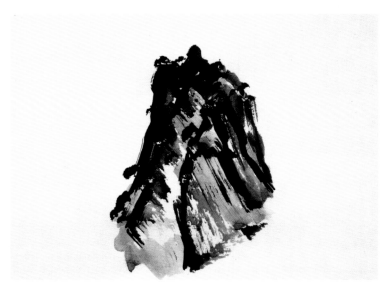

第四步

点苔：点苔通常在山水画中有醒目的作用，所以也常被视为一种很重要的技法。点苔用墨一般要浓、要焦，要点得干净利落。苔点通常都点在石面凸出的地方或石与石交界的地方或树根下和树的老干上等画的要害部分。近者为苔，远者为草丛或小树丛；近者浓焦，远者湿淡。

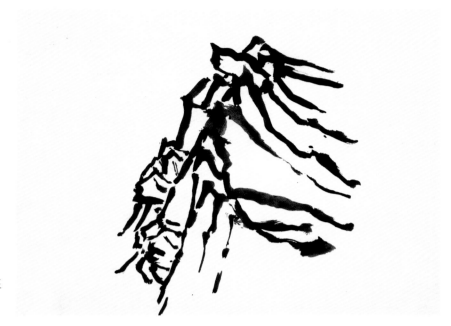

第一步

勾勒：勾勒即是给山峰定形，一座山由多个石块组成，有大有小，有倚有正，有聚有散，有安有险。总之，攒聚一处，要有脉络，要有走势。一座山如此，数座山更要如此，千重万重无不如此。

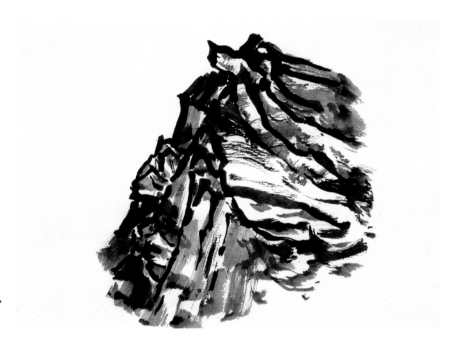

第二步

皴擦染：与画石一样，依随勾勒线条加皴、加擦、加染，以增加山峰的质感。

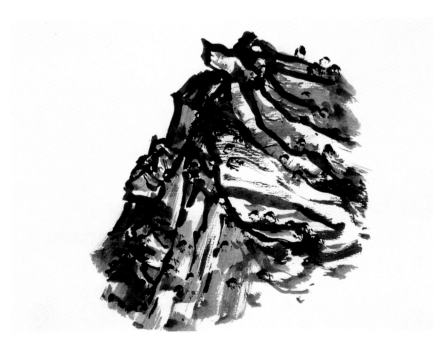

第三步

点提：前面说过点苔在中国画中常有醒目的作用，故加苔点也常在山石之要害处。但务必要有聚有散，切勿过于均匀。必要处以浓墨加皴重勾轮廓线，也视为提。

古人尝言："石有大间小亦或小间大者。"此即古人看山之端倪，并告诫后人，不可堆叠累块，叠叠成山。清代画家唐岱在《绘事发微》中说："坡石要土石相间，石须大小攒聚。山之峦头、岭上出土之石谓之矶头。其棱面层叠，山麓坡脚，有大小相依相辅之形。有平大者、尖峭者、横卧者、直竖者，体式不可雷同，或嵯峨而楞层，或朴实而苍润，或临岸而探水，或浸水而半露……"此古人观山水之入微处。有此细致的观察，再辅以笔墨上的训练和追求，落笔之时已在高妙处也。

清代华琳在其《南宗抉秘》中说得详尽："轮廓一笔，即见凹凸，此笔不可以光滑求俊，又不可以草率为老。既有凹凸，则笔之转折处自然便有宽窄，何事容心挫屈以取峭劲乎？或曰画事竣，轮廓全然不见者有之，何必于此数笔切切言之也。余曰：人身之骨，有外露者乎？然无骨岂复成人乎？此数笔虽全然掩无，亦必求其雄强有力，画成方能立得起……"华琳又进一步言明中国画之"笔笔不苟"的重要性："此中国画之关键所在，不可不知。"

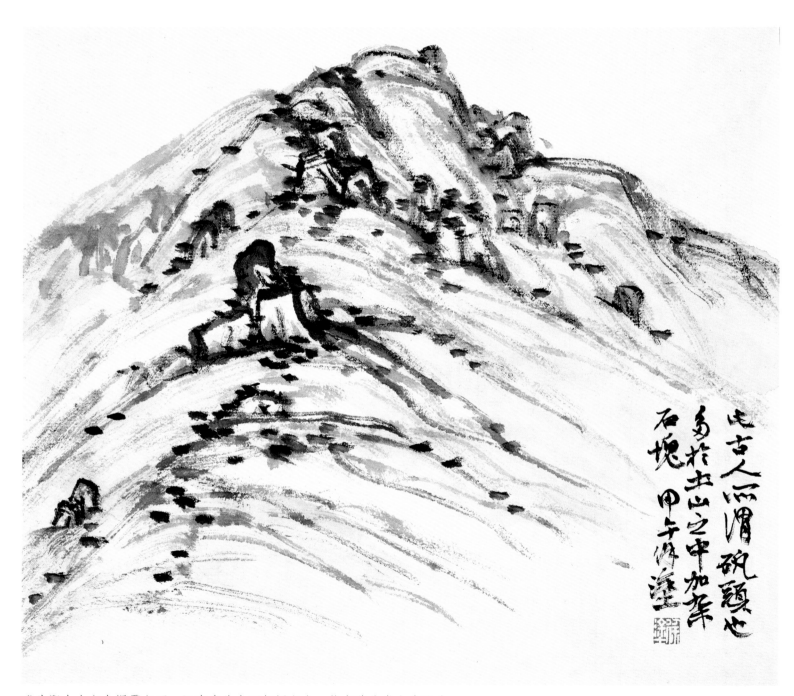

矶头即土山之上裸露之石。江南多此土石相间之山，故亦称此类山为矶头。

高耸而前凸之巨岩谓之崖，多为山势险危之处。第一步勾画皴擦妥帖之后，再施点染，或可加些悬挂植物，以衬其险峻。

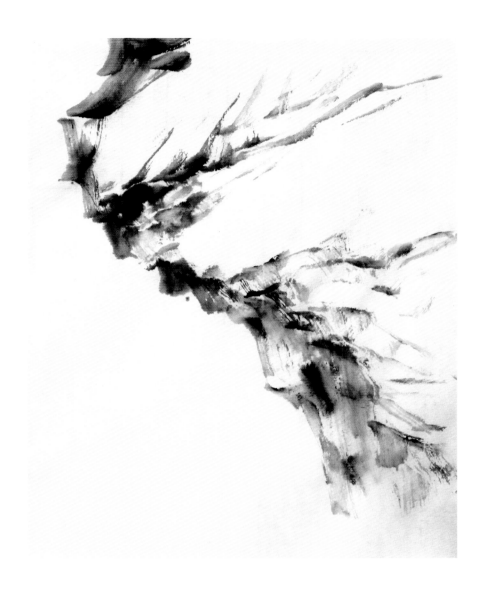

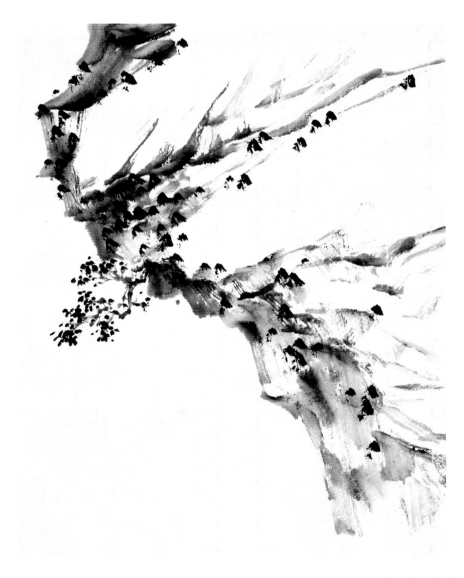

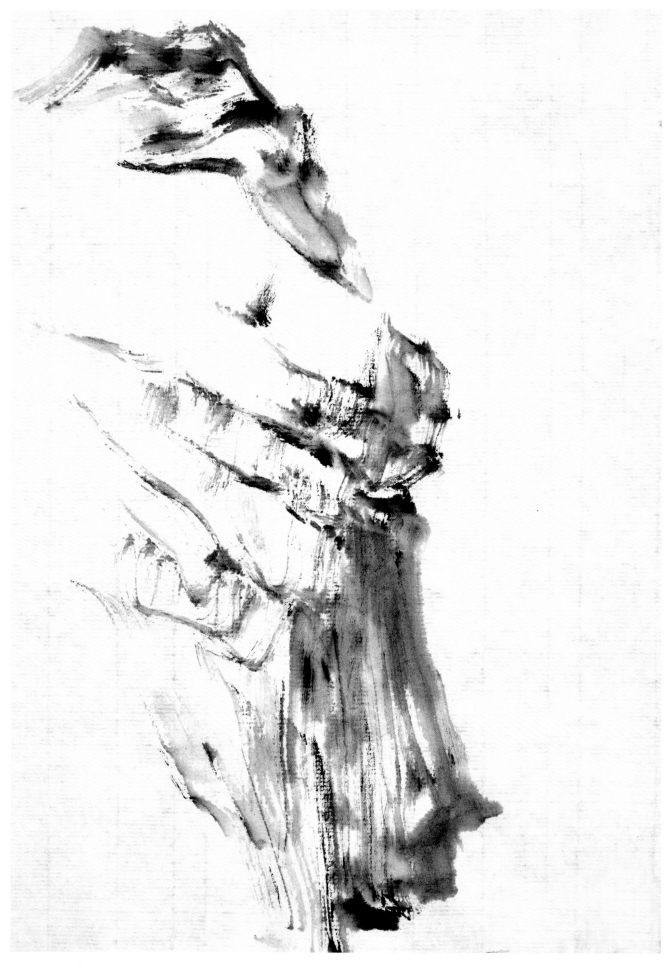

　　此幅崖壁示范，是笔者信手画来，略加苔点小树，即可成为一幅画的主景。虽然是信手几笔，但笔随心动，绝不是无章可循。要有多年对山体岩壁的写生观察的积累，才能得心应手。

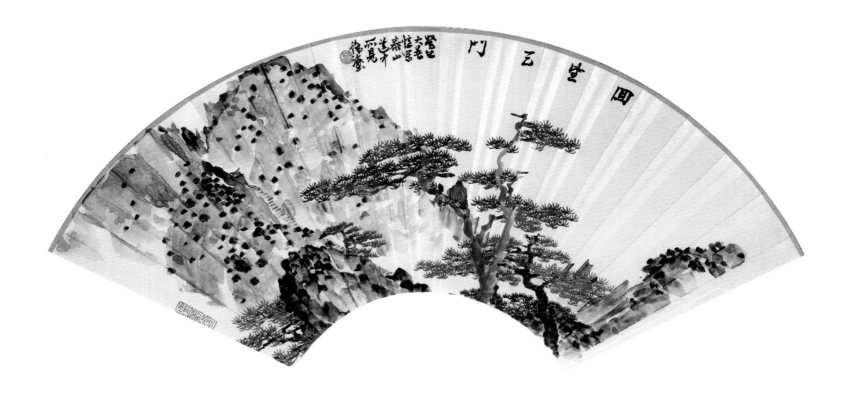

　　清代画家郑绩在《梦幻居画学简明论山水》中说："夫轮廓与皴，原非两端，轮廓者皴中之大凹凸，皴者轮廓中之小凹凸，虽大小不同，而为山石之凹凸则一也。故皴要与轮廓浑融相接，像天生自然纹理，方入化机。"

　　通常我们将山形或一块巨石用一笔或几笔把外形固定下来。这中间，必包含着山势或该巨岩在整幅画面中所构成的"势"。通过联络、叠加使山脉成为一体，通过揖让、向背使矛盾化为平衡，再参以虚实的处理使画面趋于和谐统一。一幅好的山水画往往都会包含着这些构成因素，只是不同的处理手法最后达成了不同的艺术效果。但好的画一定都能做到殊途同归，给人以强烈的艺术感染。

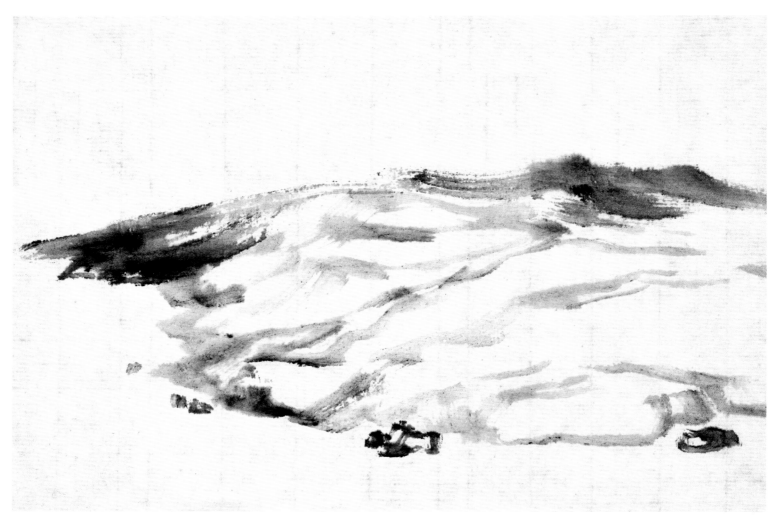

此临水之坡、洲、渚一类示范。

而组成一幅山水画的细节，具体又有峰、岭、崖、穴；山脚石根处又有坡、洲、渚等。坡高曰垅，冈岭相连；有路通者曰谷，不相通者曰壑；两山夹水曰涧，陵夹水曰溪。凡此种种，各有画法。

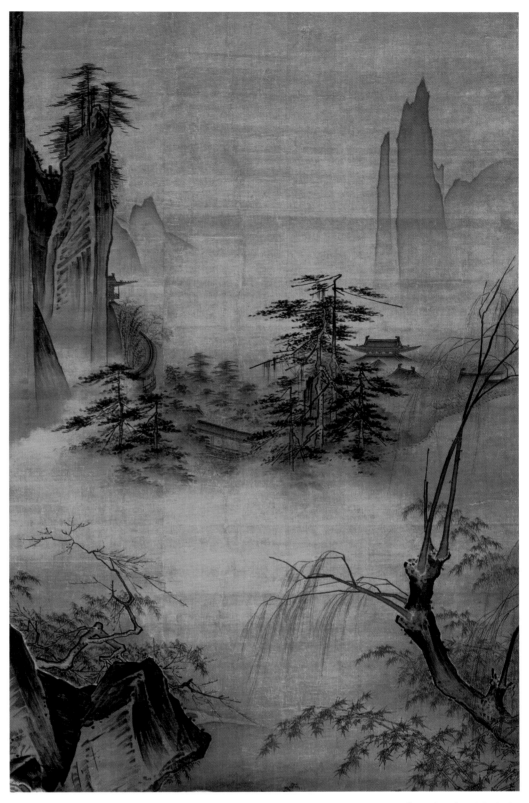

马远《踏歌图》（局部）

在一幅山水画中，远山往往是最后才画的那几笔。别小看这最后才画的远山，绘画就像下一盘棋，最后下出的收官棋，可能是决定胜负的几手。

宋人画远山，先勾以轮廓，迅即以淡墨接染。马远的这幅《踏歌图》中的云气亦是看点，为较早虚白留云之典范。

明唐志契在《绘事微言》中有论："远山用染不用皴，画家以为易事，岂知安放高下妥帖，正一幅之眉目，其间宜尖宜平，不可紊也。"足见古人对远山的重视。画远山不是可以信手涂抹的率意之举，但依笔者多年创作的体会，远山几笔虽其要紧，须通盘考虑后思定落墨，一旦落笔，切不可迟疑，要一以贯之，一气呵成，方臻妙境。此心得妙法，识者知之。

此幅图未画远山之前，画面已由房舍、树木搭成基本框架，但由于取势构成还属支离，气息不拢，还难成完整画面。待远山几笔一出，气息即刻拢起，支离感也成为与远山互破互生、相映成趣的取势要点。

水云技法

宋代画家郭熙在《林泉高致》中说："山，以水为血脉，以草木为毛发，以烟云为神采，故山得草木而华，得烟云而秀媚。"故中国山水画有山无水不成风景，水系、云系在山水画中也是非常重要的组成部分。

水和云在山水画里起着调节画面的韵律和节奏的作用。如果水云处理得好，整个画面就会非常生动；如果处理不好，那么画面就会显得死板。

水的形态多种多样，静止的、流动的、奔腾的、飞流直下的、咆哮怒吼的，等等。水没有固定的形态，它会受周围环境的影响而发生不同的变化。水所呈现出来的颜色也是如此。所以，水的画法也就各不相同。

古人勾画水纹，全凭用心感知，浅水微澜，湍流激浪，全用线描勾出，无不精确到位，各具神态。

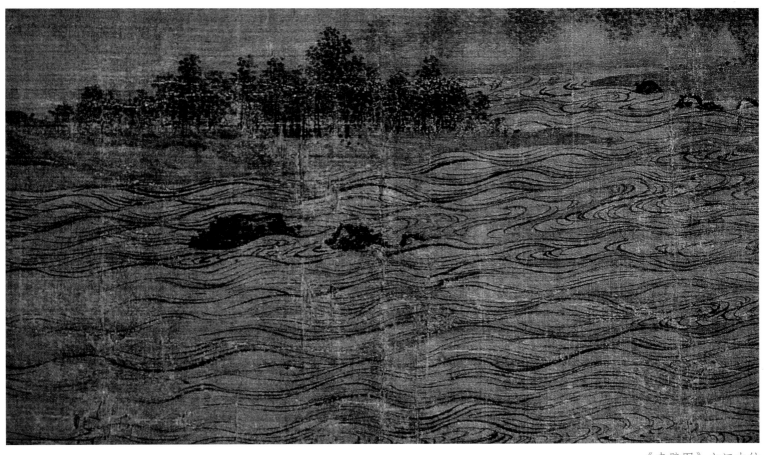

《赤壁图》之江水纹

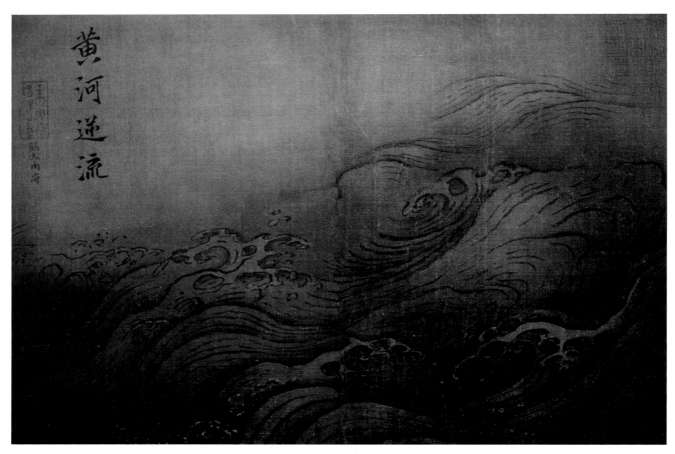

马远《黄河逆流》之水法

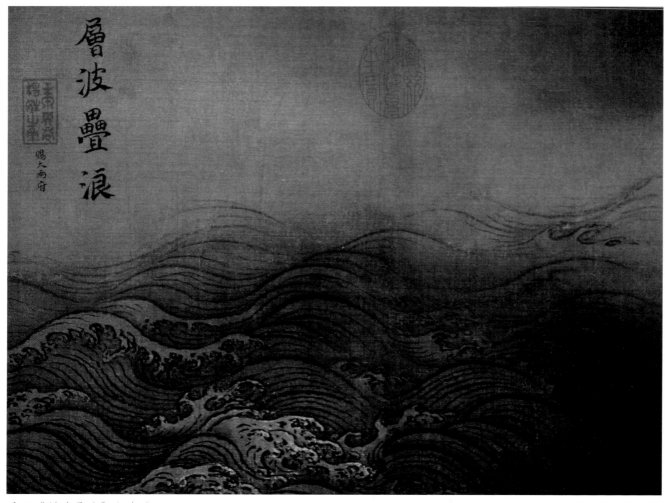

马远《层波叠浪》之水法

马远曾有水图一套册页书传世，尽江河湖海之状，从平波细浪到波涛汹涌，描绘精微之至。

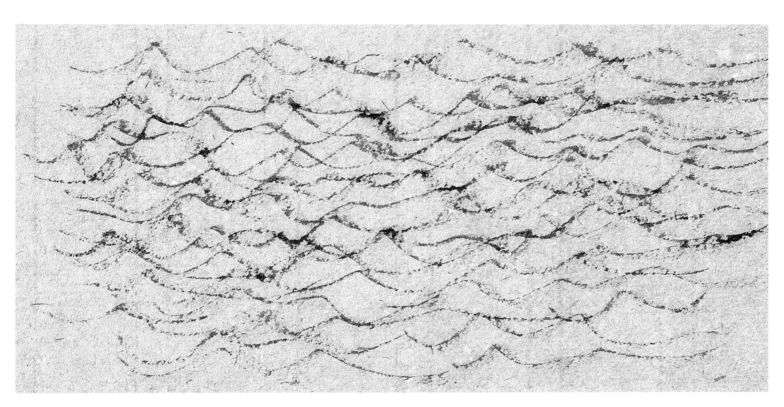

画江河湖海，一般常用线勾出流动的水纹或水浪，并用淡墨染出层次。
勾水浪用笔要活，石涛最擅作大湖涌浪，波涛之中如有风动。

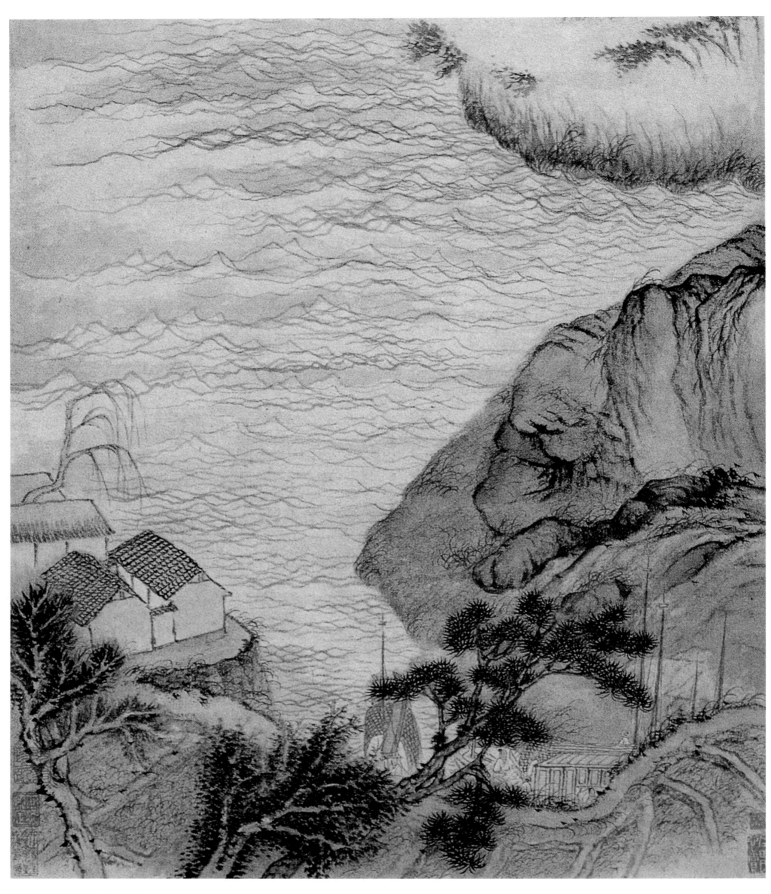

石涛《巢湖图》之水法

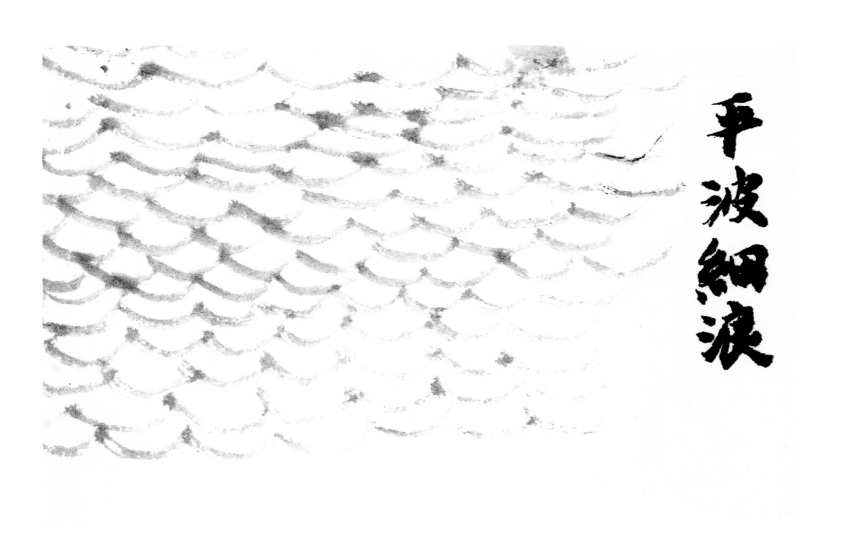

平波细浪

平波细浪法是画大面积水面的常用之法，要点是画时心要静，一笔不苟才能笔笔不乱。画时蘸墨须一次蘸足，中间最好不要再蘸。这样画出来墨气衔接才能自然。

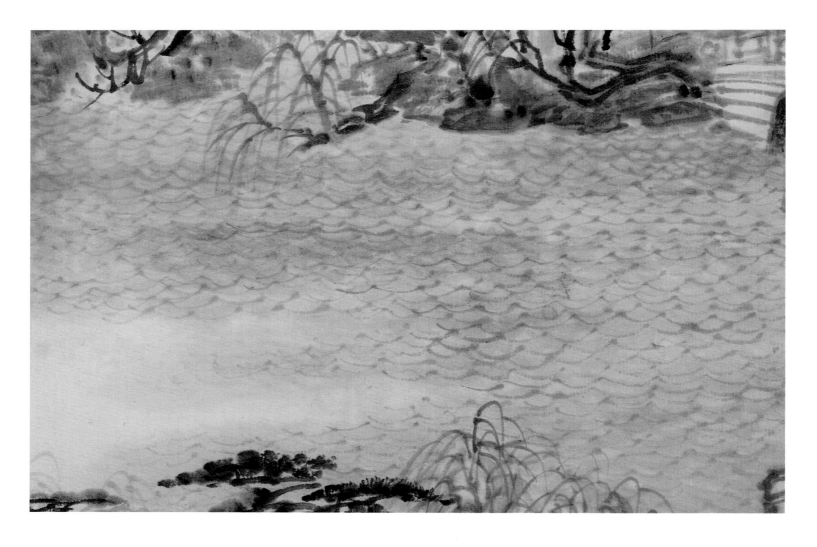

此图为笔者旧时创作的《琼岛春荫》图中的水面局部，为平波细浪法运用之范例。

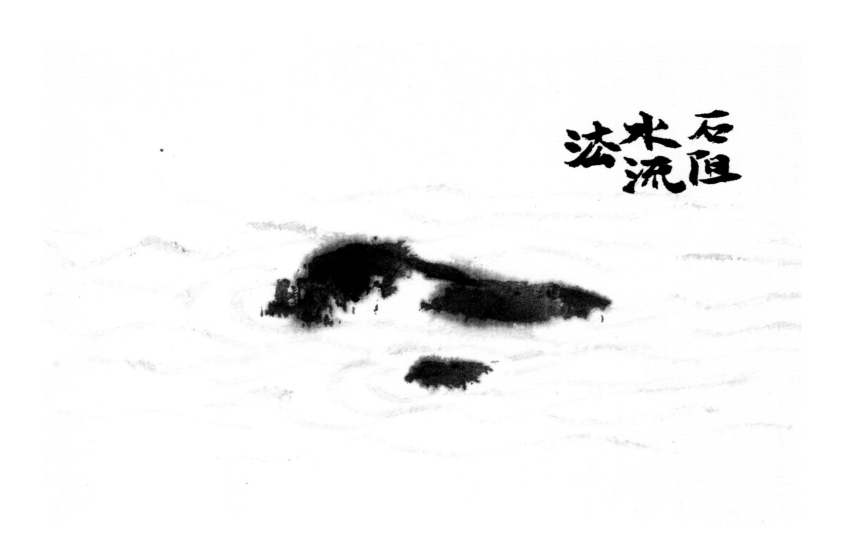

石阻水流法

水中有砥石与水中行船时水的画法较为类似，关键要活，方有水流受阻而绕流之态。

水口多设于两峰之间相夹之处，且用浓湿之墨着笔挤出。近前者亦可用淡墨勾出水纹，较远或大写意者亦可不勾，全凭挤出处留白意会。此水口亦延用宋人之法。

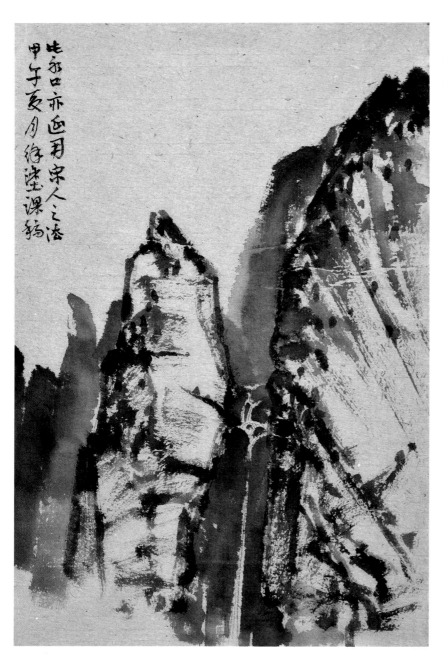

水口亦应画出宋人之法
甲午夏月徐堂课稿

宋人擅画溪谷，泉水多作喷射之状，潭下多画卷浪，颇神似也。

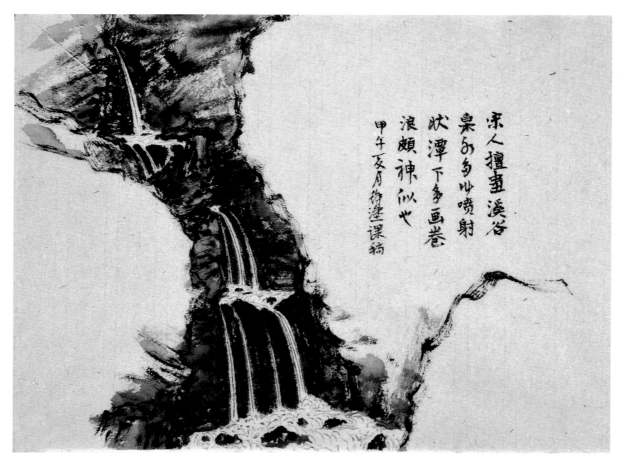

宋人擅画溪谷
泉水多作喷射
状潭下多画卷
浪颇神似也
甲午夏月徐堂课稿

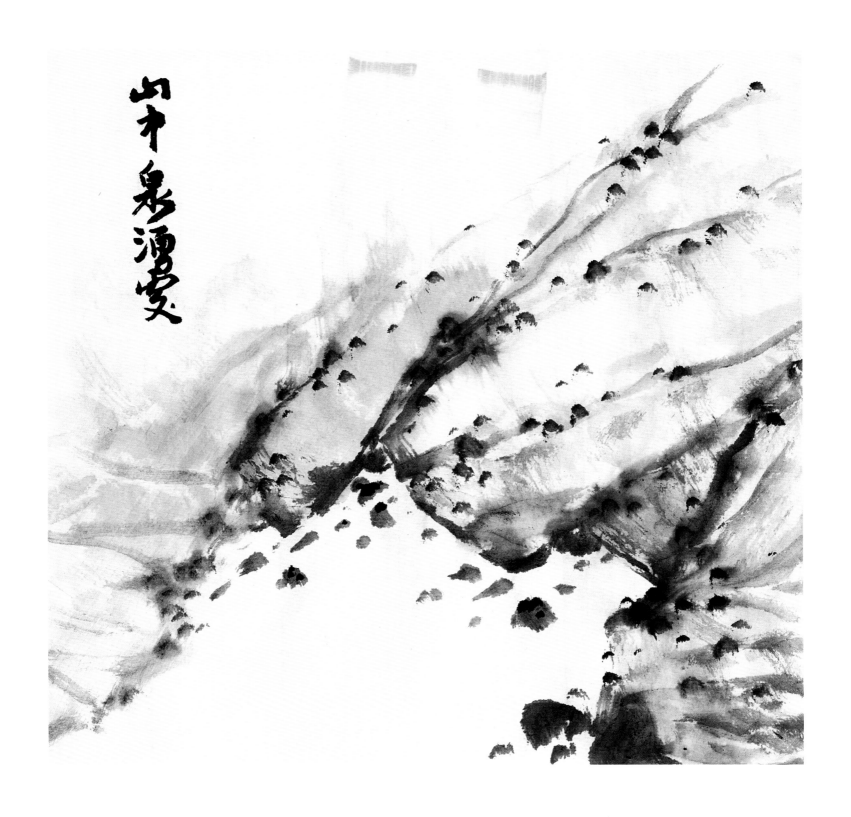

山中泉涌处，常见巨岩错落，岩隙中有泉淙淙流出，或积成小潭，或汇成溪流，与远山水口的处理相似，多在出水处点些碎石，以示水浅。

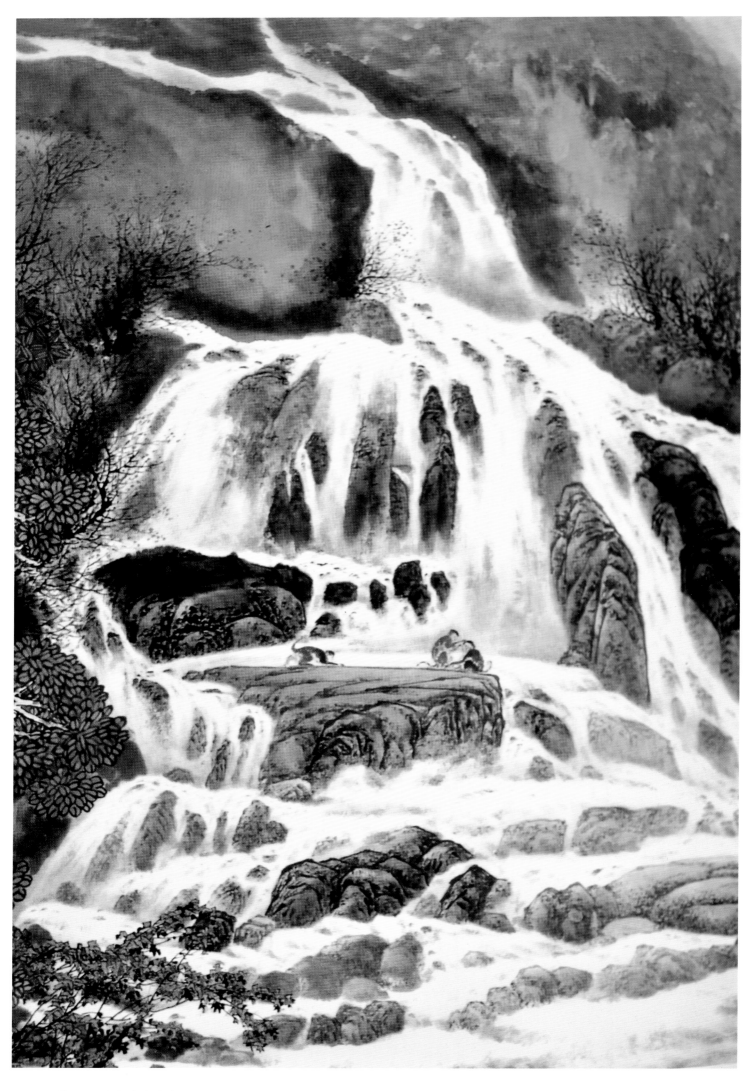

现代人画瀑布多求肖似，而笔墨全无，难免落入俗格，此当下画坛之通病也。

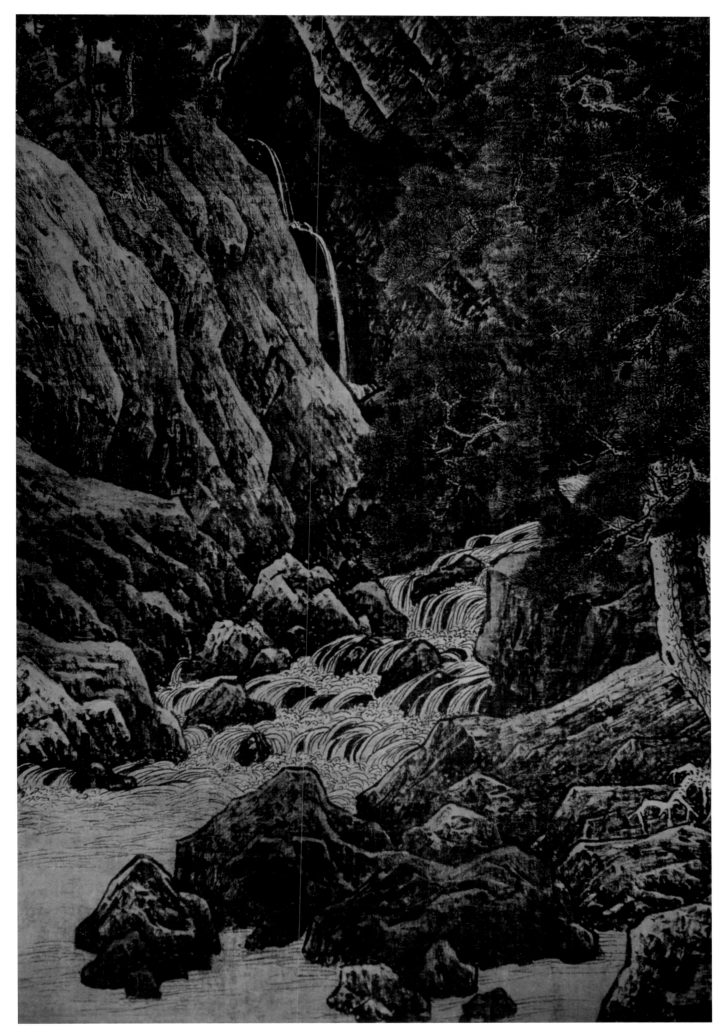

　　《万壑松风图》是宋朝画家李唐的作品。李唐擅作山水，其山水画风不仅沿袭了北宋范宽浓墨重笔的特点，还远承唐朝画家李思训青绿重彩的技法，两者相融，衍生出一种以水墨为主、青绿相辅的小青绿法。这幅画中，悬泉挂越而下，在画的左下角涌为流泉溪瀑，汇为水口。涧水从石间穿过，仿佛能够听到水流之声，使大自然充满了无限的生机。山高林密，而水流潺潺，其气透于全幅。

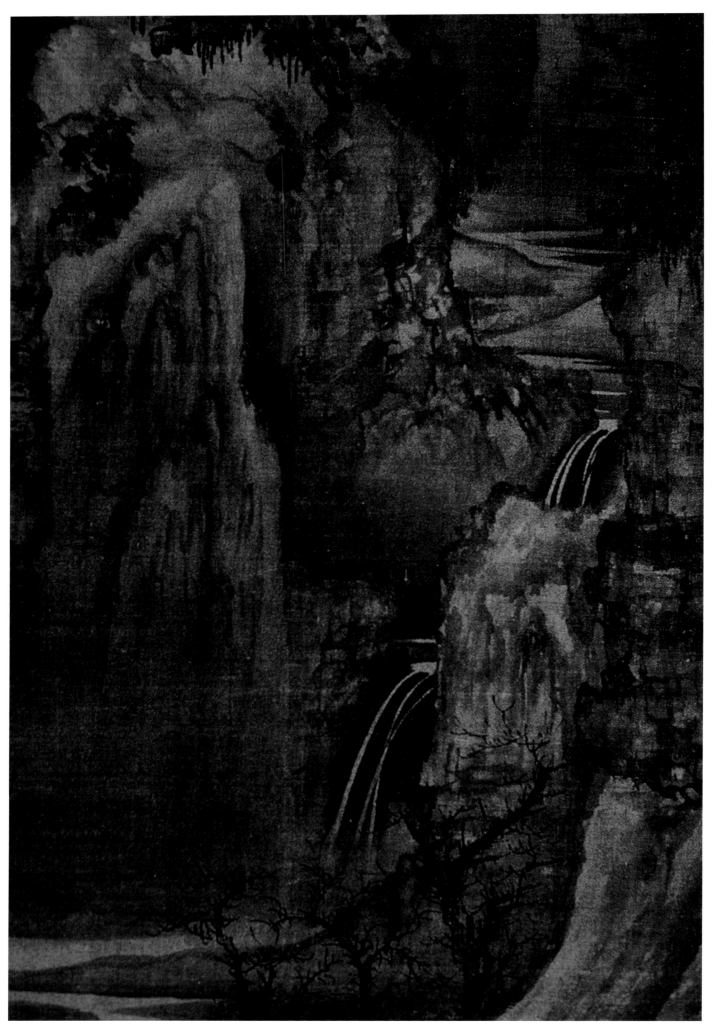

　　《渔村小雪图》是北宋画家王诜的作品，创作于王诜被贬之后。王诜擅画山水，画风受李成影响，格调幽雅清润。青绿着色山水则是在承袭李思训父子的基础上又创新意，自成一家。其所画山水多以烟江远壑、柳溪渔浦、晴岚绝涧、寒林幽谷、桃溪苇村等为主，尤擅长画小景山水。这幅画中一条瀑布从山顶上湍流而下，犹如美丽的白色绸缎，一唱三叠，汇入幽深的洞谷，给人一种如入仙境的感觉。

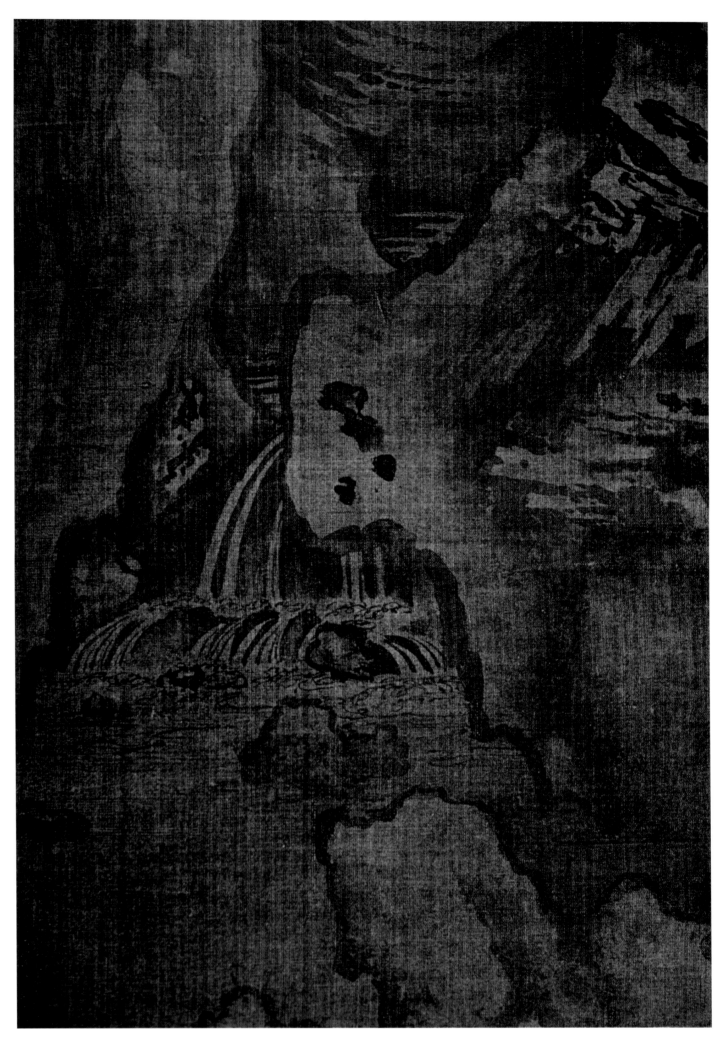

　　《幽谷图》是北宋画家郭熙的作品。郭熙擅长山水，早期多巧细工致，后学李成，锐意摹写，融会贯通，自成一家。所画寒林，得渊深旨趣；画巨障高壁、长松巨木，善得云烟出没、峰峦隐现之态。无论是构图、笔法，都被认为独步一时。他擅作鬼面石、乱云皴、鹰爪树，松叶攒针、杂叶夹笔、单笔相半。此图构图创意别致，山石险峻，石罅中又泻出一股清泉。画家以淡墨画山，境界清幽，颇有笔简气壮景少意长之妙。

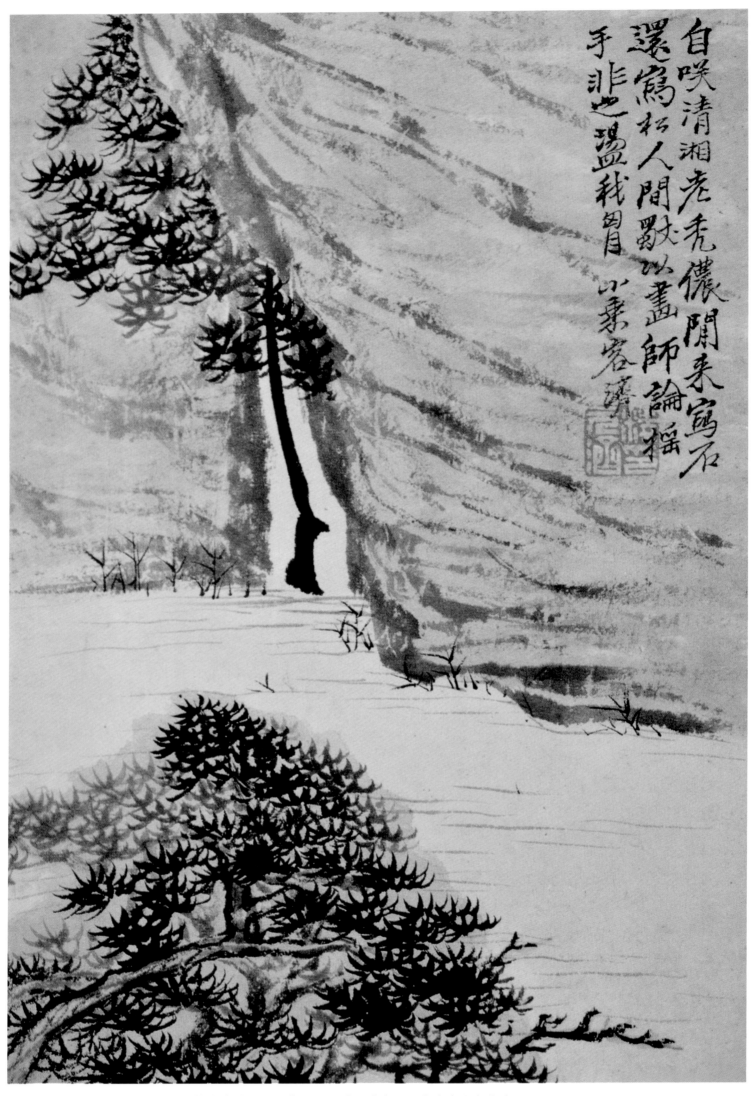

自唉清湘老禿儂閒來寫石
還寫松人間歌以畫師論搖
手非此翁我曾以栗容濤

石涛之水口有一笔重墨法。此一笔为传神妙法，使全幅立时龙睛点活，实非常人所能为。

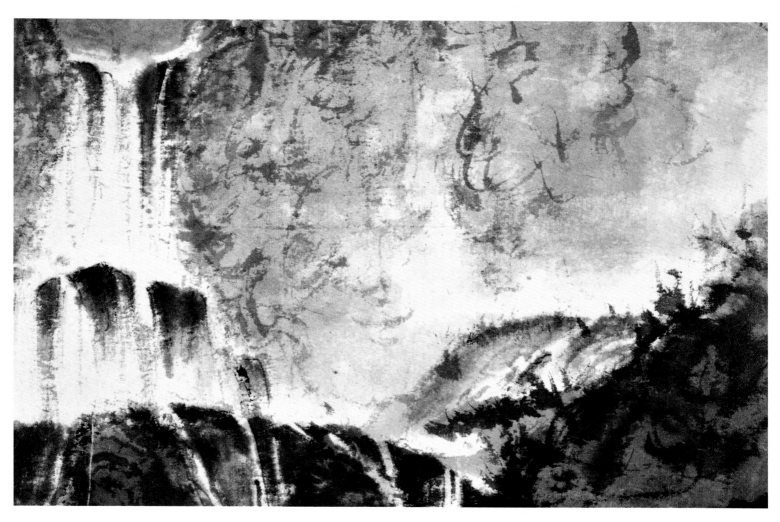

傅抱石先生瀑布开现代水口画法之先河。

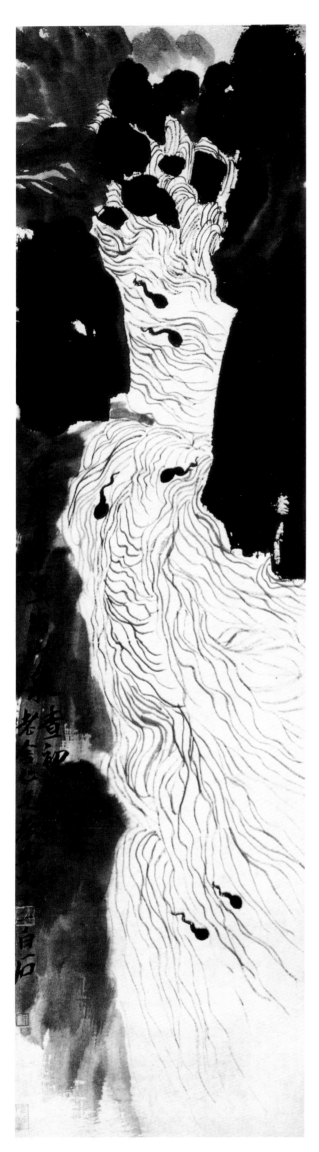

此乃著名的《十里蛙声出山泉》，
白石老人之泉法，以此图最为精绝。

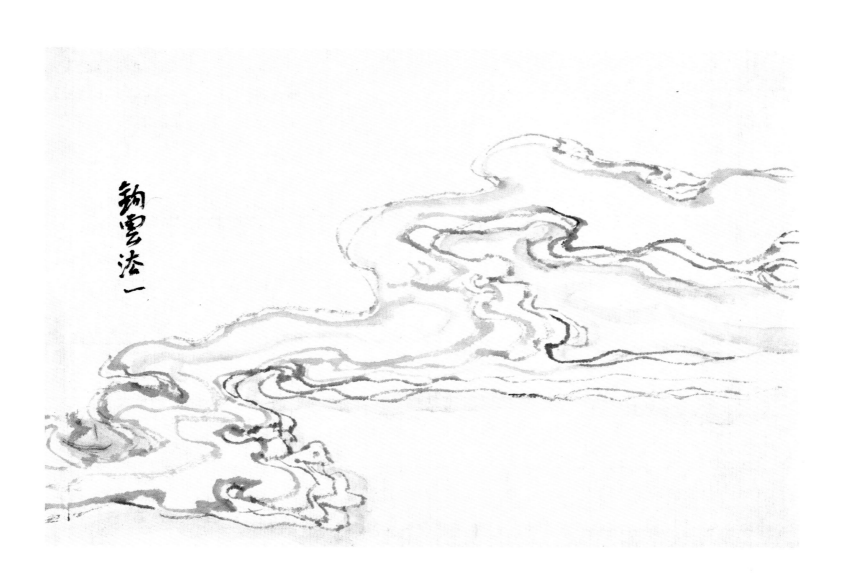

　　在中国山水画中，云气是必不可少的主要题材之一，是组织画面虚实时常借用的"道具"，同时也是山水画技法中的一个重要难题。云常给人以虚无缥缈的感觉，如果在一幅山水画中云处理得好，调度自如，即使得整幅作品更加完美。

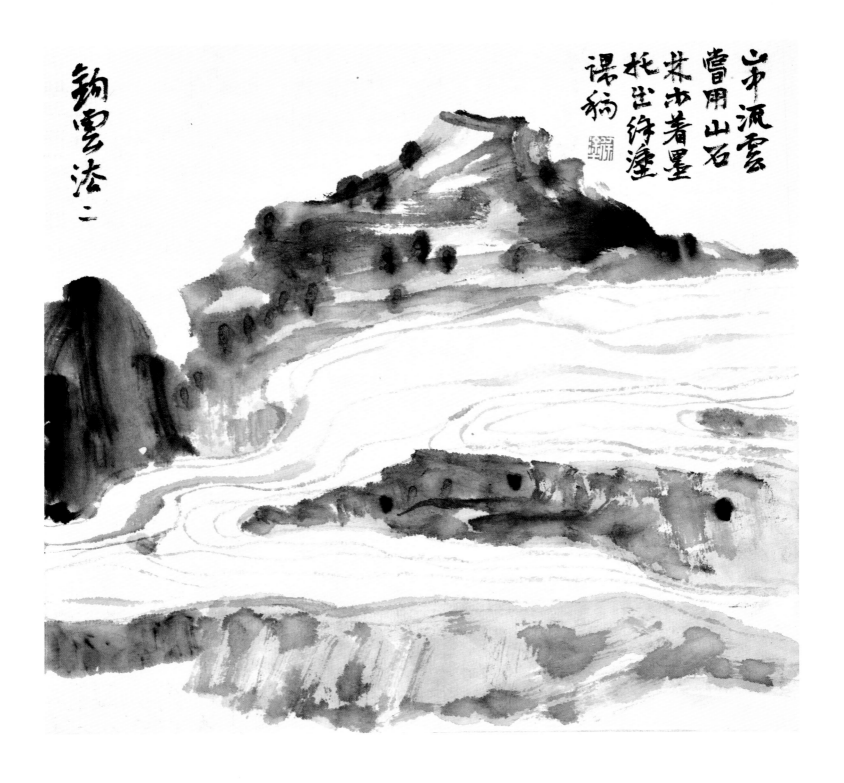

钩云法二

山中流云
当用山石
米书着墨
托出绵延
课稿

现代人画山水，云气的处理多数情况是不着笔墨的，只以留白表示云气。山谷之间，拦腰一断之虚白，即云气生焉，此所谓虚实相生者也。

但有时需要加强画面取势的流动感，或线条与墨块、线与面的对比，也常作勾云处理。近现代画家中，陆俨少最擅勾云，每每用之。云纹与水纹的区别是云纹勾线更要活，没有特定的方向性。所以云纹勾画，有时会显得有些奇诡。

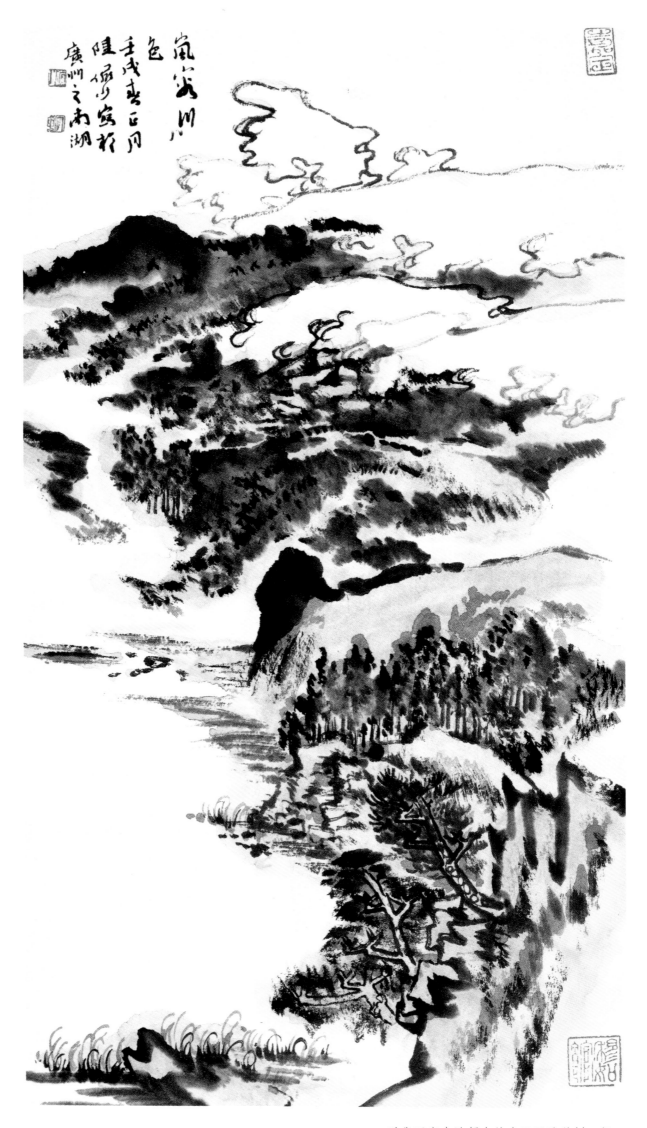

近代画家中陆俨少的水云画法独树一帜。

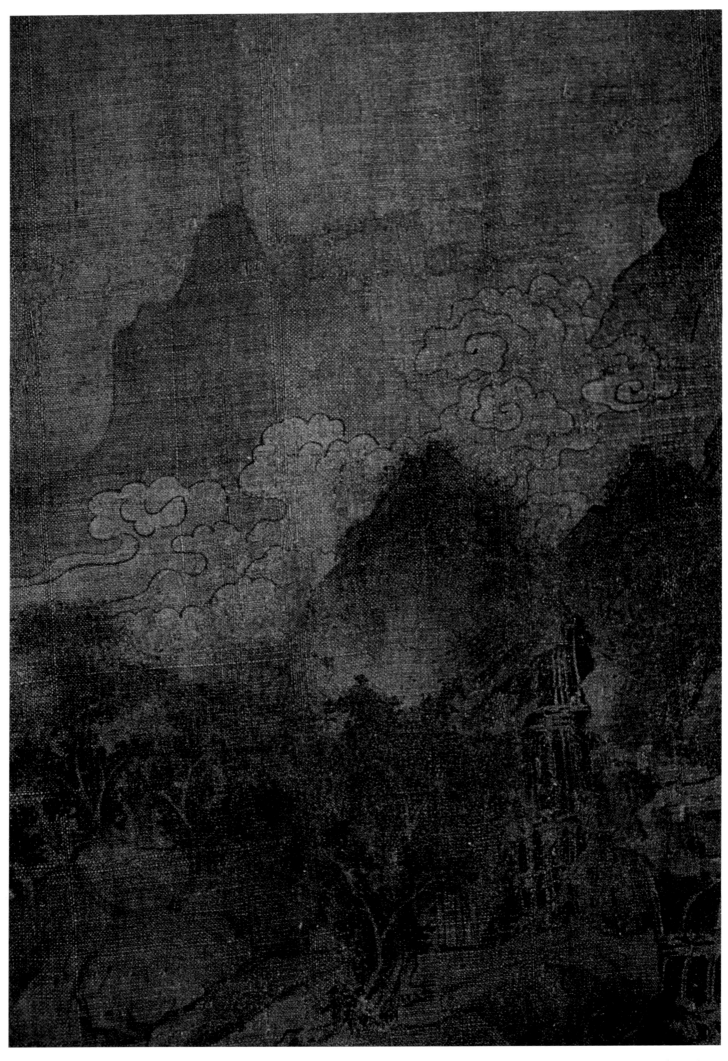

　　据说"云"字的古写就是从这样的图画中臆造出来的，看来古人就是这样感知云的形象的。所以，这般云之画法也应是最早、最常见的画法之一。

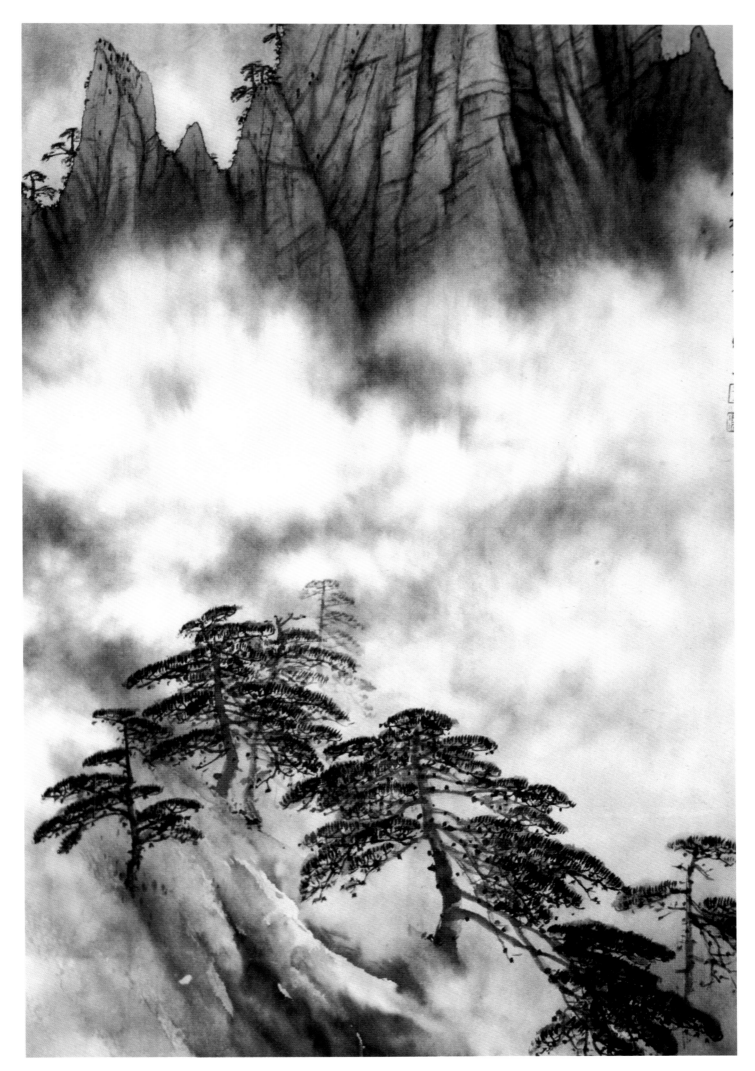

　　很多现代手法处理的云气虽惟妙惟肖，但丧失了笔墨韵味，就脱离了中国画的审美。而云烟之属更是变化无形，唐岱在《绘事发微》中说："云烟本体原属虚无，顷刻变迁，舒卷无定。每见云栖霞宿，瞬息化而无踪……"可见云霞雾霭之幻化无穷，更加不可以名状也。

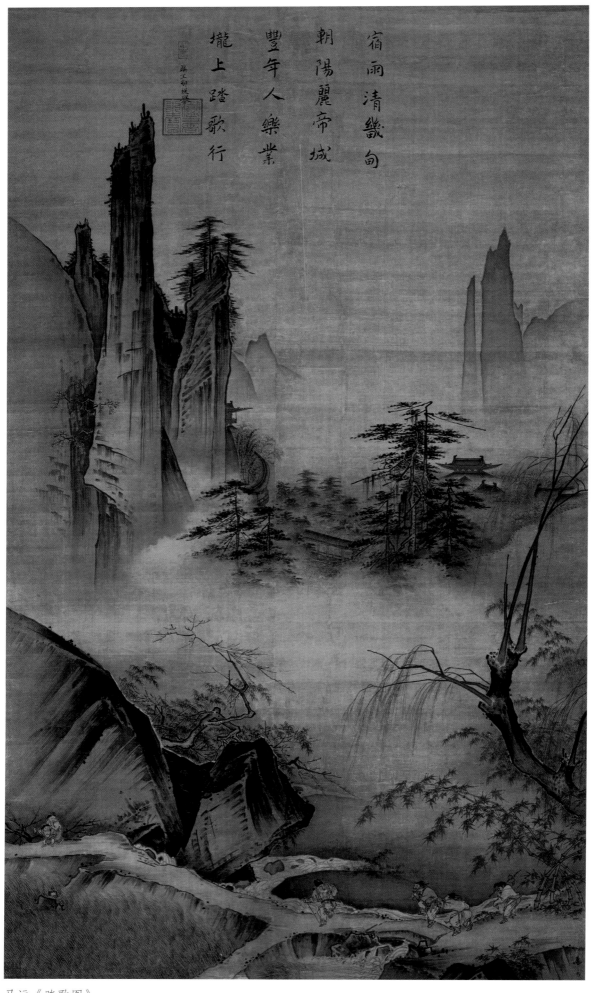

宿雨清畿甸
朝陽麗帝城
豐年人樂業
壠上踏歌行

马远《踏歌图》

　　是其水云之不具形骸，故以笔墨来表达，古今皆为难事，过度勾染，难逃俗手。而古人高
明之处在于，常将水云以虚空手法处理之。在水云处不设笔墨或少设笔墨，以山石溪谷的着墨
做对比，使水云于虚空之处跃然纸上，使画面虚实相生，动静有序，如马远的《踏歌图》。这
也是中国画历经千百年发展而来的特有表现手法。

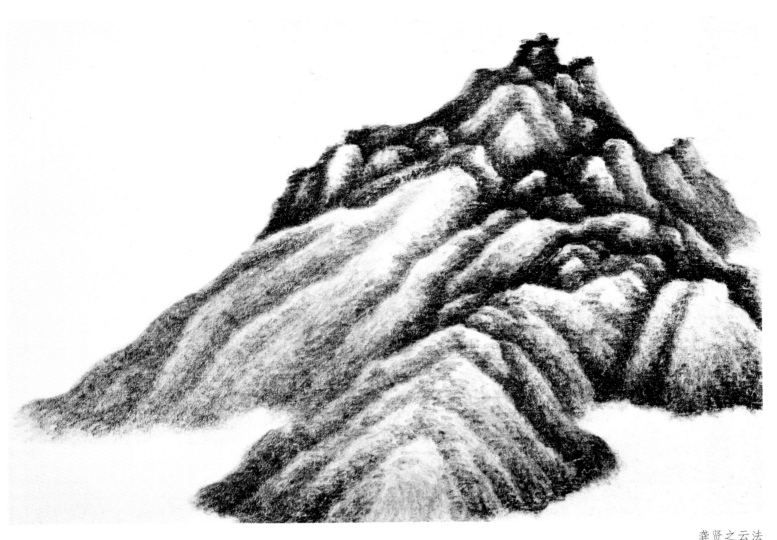

龚贤之云法

　　能熟练地掌握水云的处理方法，对于画好山水画是至关重要的。

　　在一幅山水画中，水云的处理往往是成败的关键。处理得好甚或妙，往往可以使整幅画充满动感，富有气势。水和云可使画面组织层次分明，赋予画面结构以一种内在的韵律，自成体系且超越自然的美，形成画面独有的律动。清代孔衍栻在《画诀》中说："实者虚之，虚者实之，满幅皆笔迹，到处却又不见笔痕，但觉一片灵气浮动于纸上。"清代画家恽寿平在《南田论画》中说："笔墨简洁处，用意最微，运其神气于人所不见之地，尤为惨淡。"此处一个"微"、一个"惨淡"，尽显古人用意之深切，即所谓"画须从虚处着眼""从虚处去经营"。这方面古人有很多绝好的范例。

　　比如清代画家龚贤就是虚实相生的高手，尝见龚贤画中留作虚白处理的云水在画面构成中与作实处理的山石、树木、房舍甚至道路形成虚实相生、虚实互动、虚实互补的趣味结构。好好研究一下其中蕴藏的美学规律，今天的画者就能够便捷地搭建起与古人追求的美学体系之间联系的一座桥梁。因为从龚贤的画面所呈现的图式看，这其中就已经包含了很多今天我们想当然地认为是经西方传入的现代设计美学中的构成规律。其实中国传统绘画中一直以来就包含了抽象美的因素，只不过在多数情况下这种抽象都隐含在一种中华文化特有的美学图式之中。而中国文化的内核是儒家的中庸，因此表现为外在的图式面貌都不甚张扬，这一点龚贤在画面处理上的手法就与我们今天的美学认知有许多共通之处。

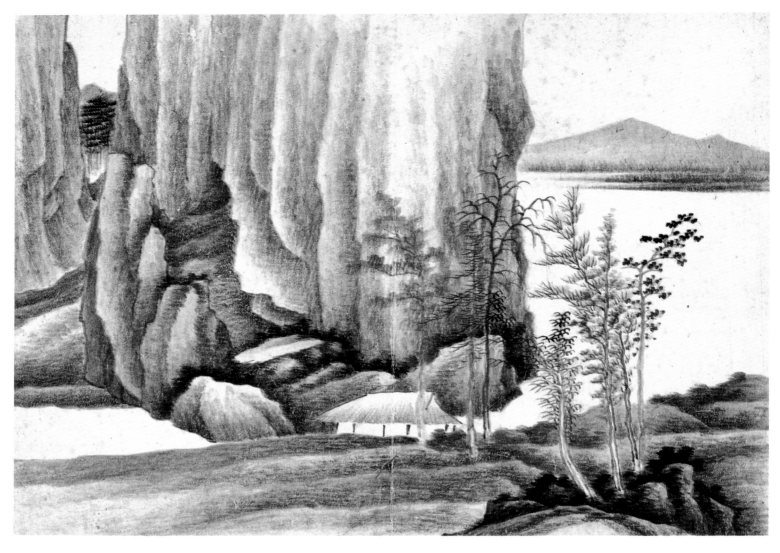

龚贤之水法一

　　这幅画面虽然是我们截取的一段龚贤手卷，但就这样一个局部的构成而言，却包含了许多我们今天都认可的构成方式。首先我们看画面左边有一小块水面，当然在原手卷中该水面还要向画面左外侧延伸，但由于其较于画面山体右侧的宽阔水面来说，其水域面积无论是比例上看还是心理感知上来说都要小得多。而这两处水面都是虚以空白，中间山体石根处与前景坡岸之间似应有一道沟渠贯通，但我们在画中看不到，这也就是龚贤处理画面的巧妙之处：有与无，给人以想象的空间，而中间屋宇留出的些许虚白，又恰好起到了点缀、沟通、贯气的作用。此地处处用心，真可说"惨淡"经营，再加之中间巨石山体与旁边小石、前景坡岸、远山以及近树、远树在纹路走势上的处理，整幅构图堪称完美。

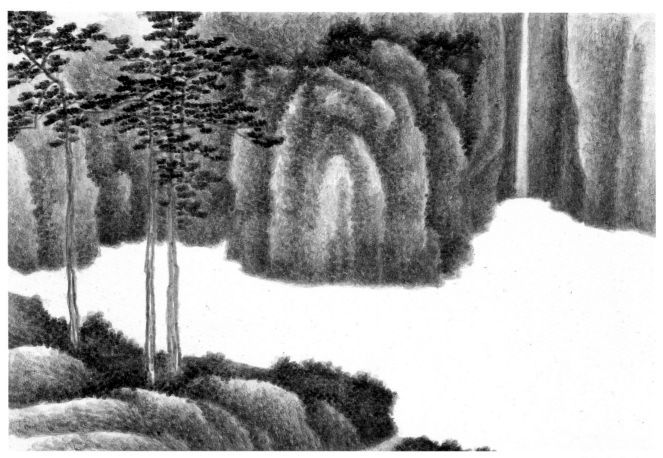

　　这一幅图也有妙处，其截取的仍是龚贤手卷之一段。中间偏下方留白，似水似云气不得详指。但绝妙处在于下方靠中间露出的一小段路径与上方靠右侧垂挂而下的水口形成巧妙的对应式的呼应。再有水口直挂与左侧几株松树的直树干形成呼应与变化。简单的画面在龚贤笔下被处理得妙趣横生。

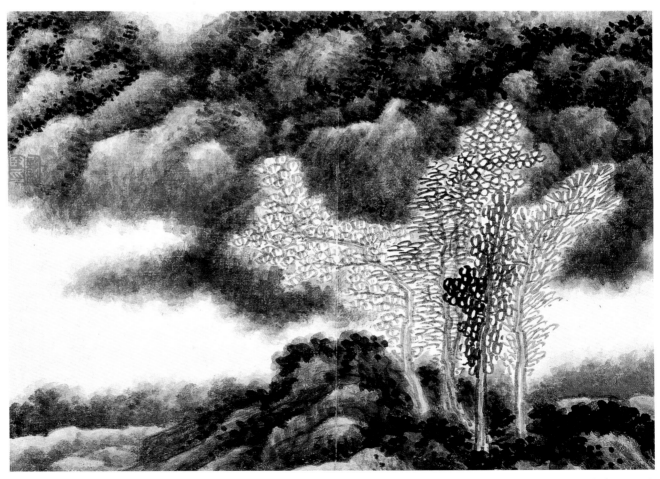

　　再看这幅以树为主的局部图，觑起眼看两边云气与中间树化为一个整体，成为画面中拦腰一带虚白，然干淡的双勾树叶、树干又让画面虚中有实，虚实互动。

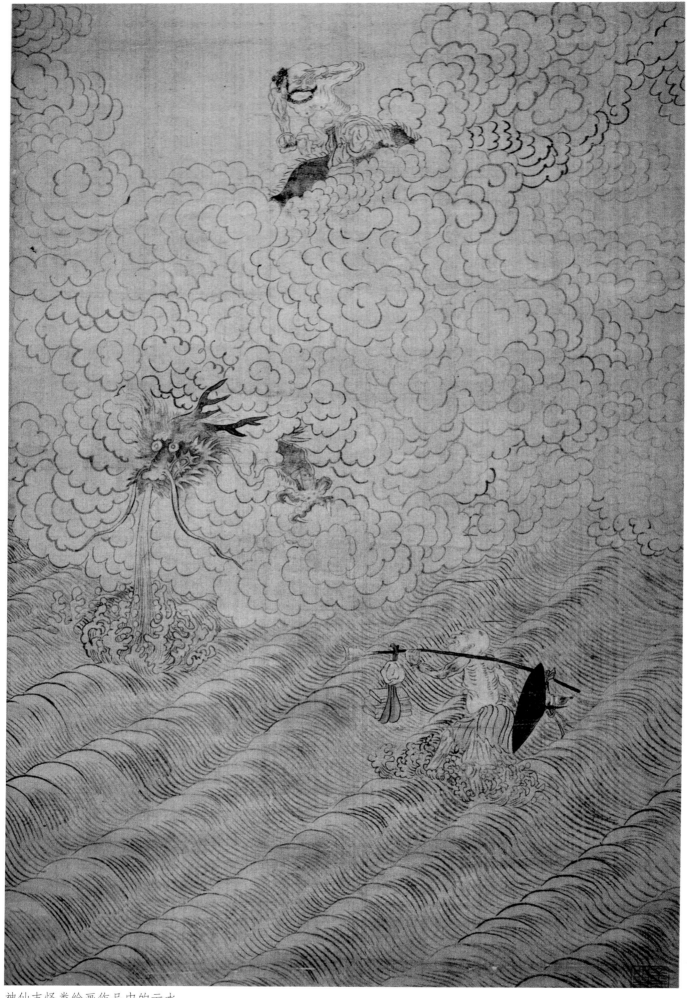

神仙志怪类绘画作品中的云水

　　另外，在神仙志怪类绘画中，也常用云水来表现意境。

　　有关传统山水画中的虚实处理，及画面起势等方面的内容笔者将在另一册《山水画技法》中再作讨论。

　　关于山、石、水、云的议题，以及在前面结合古人画论和一些示范及图例所进行的讨论也暂告一段落，后面笔者将通过自己这些年的部分作品来展示山水画创作中有关山、石、水、云的一些处理手法和规律。请大家指正。

写生临摹与创作篇

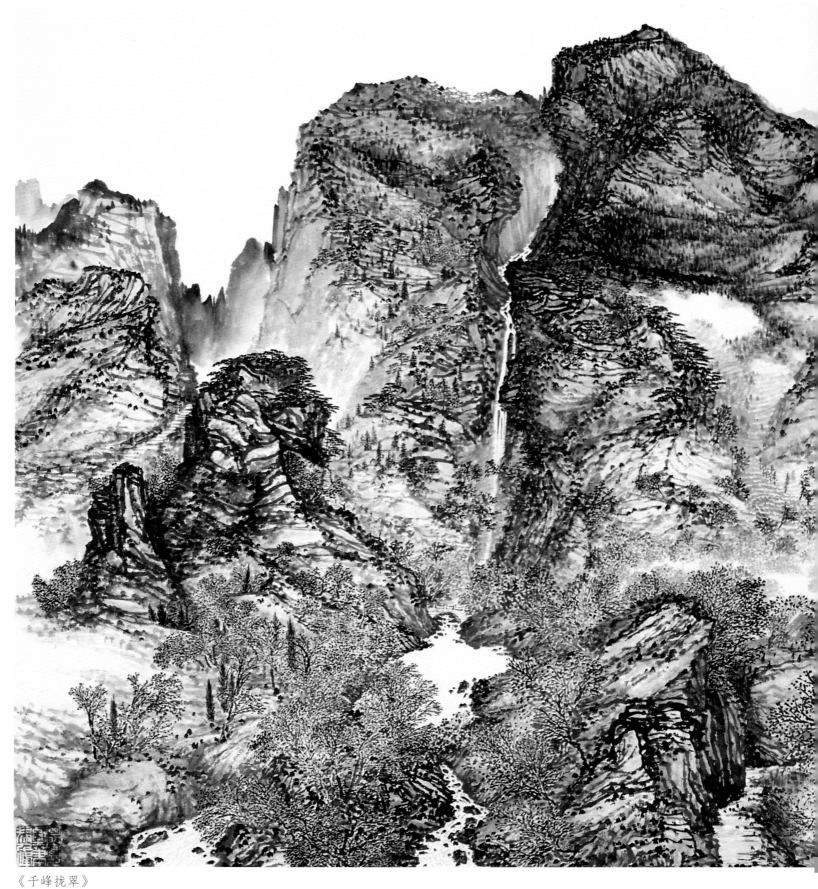

《千峰拢翠》

《千峰拢翠》是 2009 年买家预订的一幅画，当时只给了尺寸，并未提其他要求。
这样的画是我们画家最乐意画的，因为没有额外的要求，画起来可以自由地发挥。
因为是横向的构图，笔者将纸纵向裁掉了大约 30 厘米，如此，画面比例会显得横
向更长一些，感觉更舒展。

千峰凝翠

己丑春夏之际
士廉樊津兴
画竟
陵

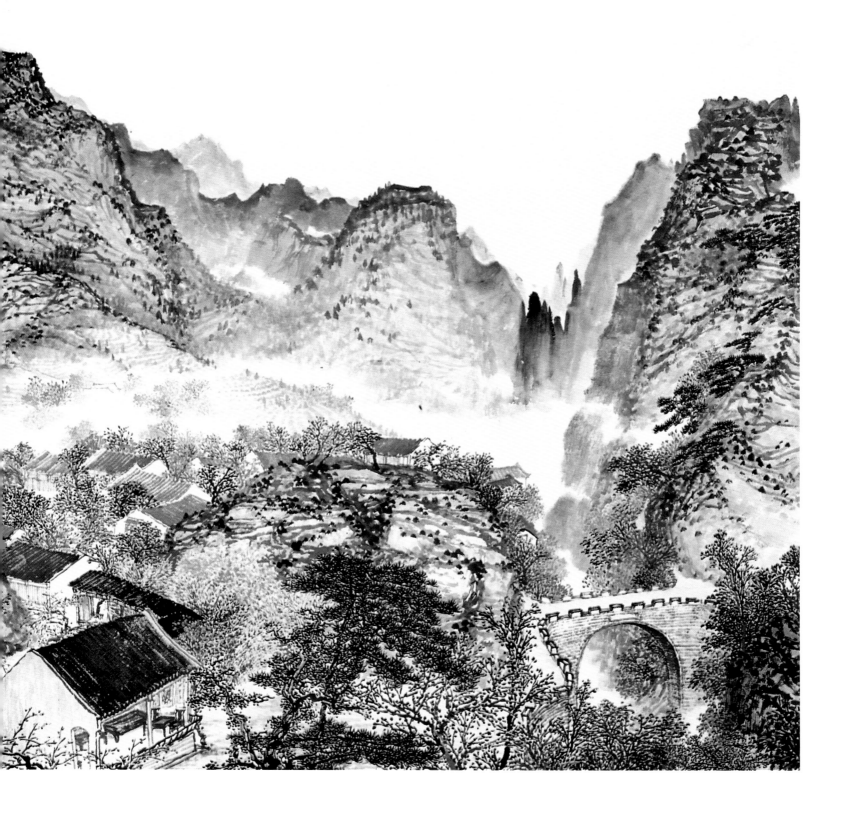

　　画的时候，笔者并没有画小稿构图，而是依个人的习惯，选择从一个局部画起。以笔者以往的经验，这样画笔墨生发会更加自如一些，而且构图取势会随着一个个局部有情趣的处理，更显得生动自然。不按定式走，构图往往不容易落入俗套。

　　笔者从画面右侧下方的前景——一组房子画起。先画了一间有美人靠的书斋，它有着敞开式的厅堂，然后用一截回廊与后面的房子连接，周围环绕花木及松柏，显示主人的文人雅致。房的左面画出一个小陡坡，下面一条山径通向房后的园子。而在远处随山而上的地方，笔者于林木的掩映处又画了一些房屋，给人以鳞次栉比的村落感觉。

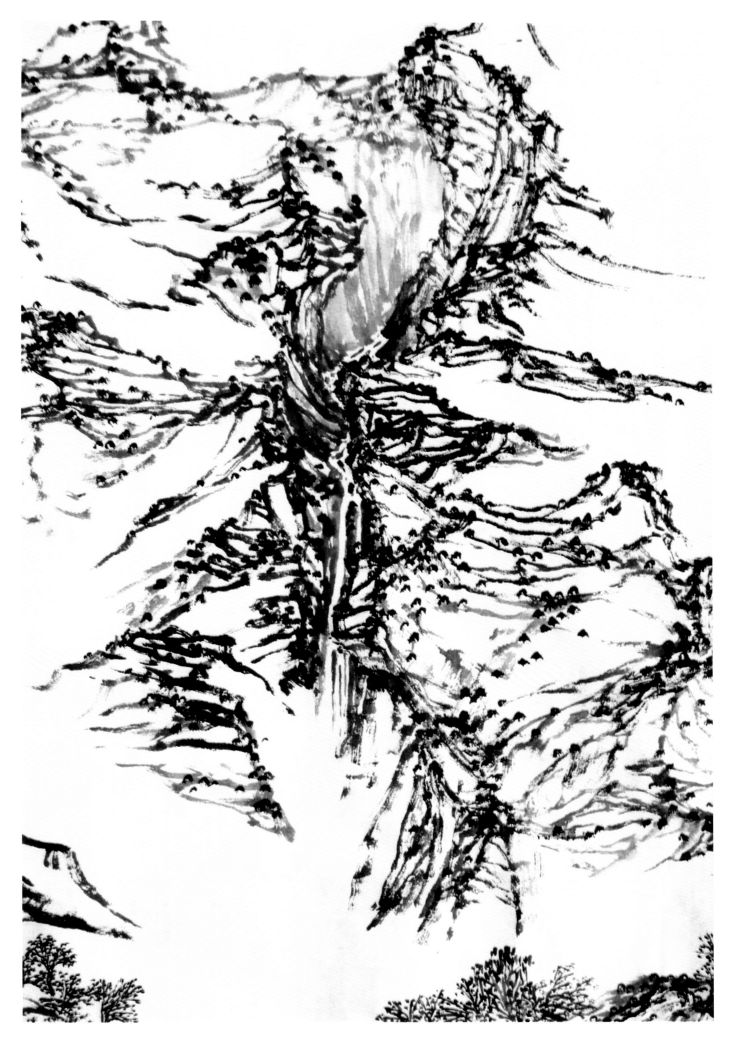

　　接下来，笔者在画的左上方陡然画出一座山峰。作为这幅画的主体山峰，中间还有深谷，有溪水，最后形成瀑布直挂而下。

这座山从体量上可以统领全幅，且水口是为画眼，为全幅的生气所在。而且主峰与右下方的村落屋宇连成一片，构成了整幅画的主体。

主体定下来后，就是添加一些次要的细节和与主峰有揖让关系的山体。

笔者先在瀑布下方画了一个水潭，从水潭流出的水又依次经过下方画面，然后在村落右面崖壁之下设计了一个人工的公路桥，并画成陡然向下的深谷，暗示溪水绕村而过流下深谷。其后的山势两下分开，远山如削，预示着群山之下一冲为峡。峡谷远山之间有云气升腾相接，也印证了水气通道的走势。另外，主峰向下接村落处山势渐缓，笔者将此处处理为云雾中似隐若幻的梯田，以示村民生活之依托。而主峰之上、绝顶之处，笔者又画了一些类似庙宇的建筑，以示山民之信仰。

总之，一幅好画，无论大小，要处处精心。古人言："水有源流，路有出入。"这些都不能有悖常理，需要生活及观察的积累，方臻善境。

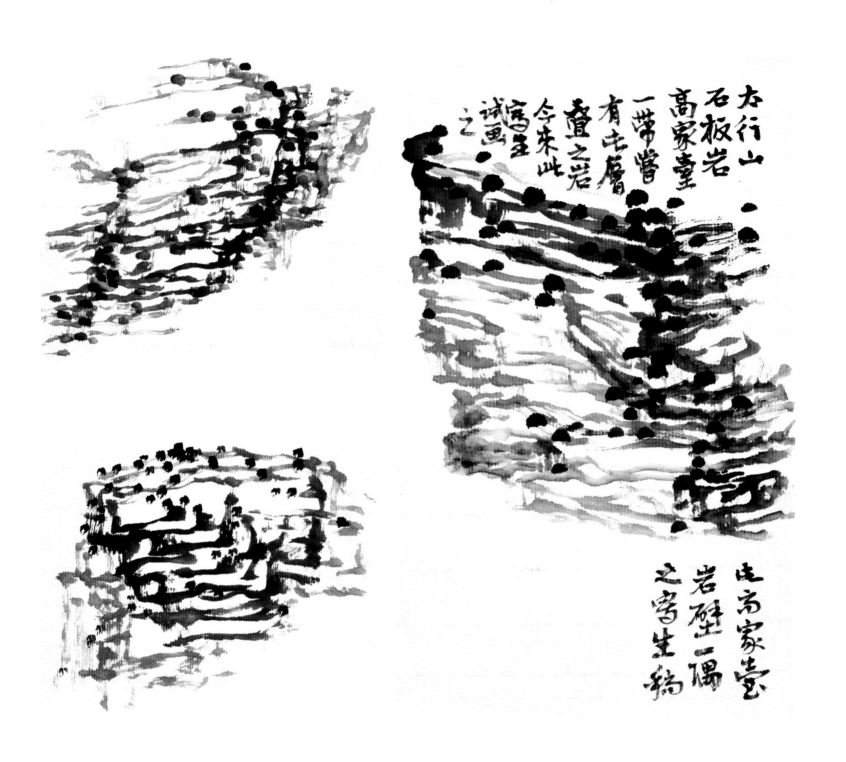

太行山
石板岩
高家台
一带曾
有土层
覆盖之岩
今来此
写生
试画之

庄高家台
岩壁一偶
之写生
稿

　　太行山区石板岩乡高家台一带，近年来是画家写生常去之处。太行山区地处北方，高山深壑纵横，且植被不像南方山区那么茂密，岩石裸露处较多，适合观察山势的变化走向，特别是初学者更容易看到山石的结构和山体脉络之间的关系。当然这一带多由沉积岩构造而成，山石纹理过于单调。但要想成为一个出色的画家，一定要有意训练自己善于捕捉不同的眼光，从细微的变化中体察自然界丰富的面貌，并用整体把握的视角去观察山川走势中带有规律性的东西。其实，不管岩石的纹理如何不同，山势脉络变化大体都是类似的。所以只要多看、多观察、多体会，把自然中变化万千的山石构造烂熟于胸，创作时就能随心所欲。这几幅在高家台的写生稿，笔者多是从小处下手，注意细节上的变化，以求对当地山体岩石的构造特征有所体现。

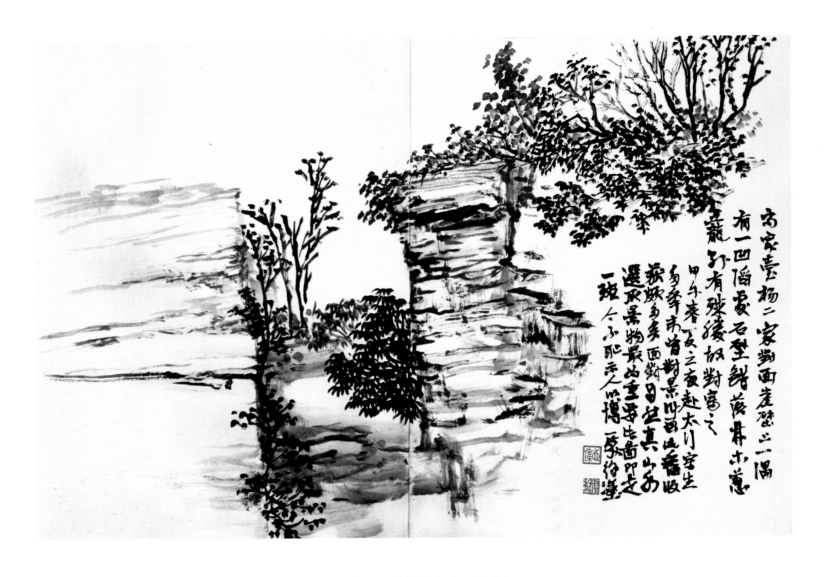

在高家台写生时，笔者所住农家院对面是一面绵延几千米的岩壁。岩壁与沟底的垂直落差足有两三百米，基本上都是陡直的悬崖，气势不可谓不宏大。但由于石纹也基本上都是横向的走势（沉积岩的特征），画起来有些乏味，缺少必要的变化。而笔者在画时，只选取了岩壁上很小的一个局部的细节——整面岩壁上唯一的一处凹陷，画面马上就生动起来了。其实，写生关键在于如何选择画面，一定要选那些俗称"入画"的部位，有时一个景你可能多走上几步，换一个角度就非常"入画"。一棵树也是如此，如果正面看姿势不好，侧面可能就非常好。再加上"取舍""腾挪"等手法的灵活运用，中国画写生还是比较好画的。

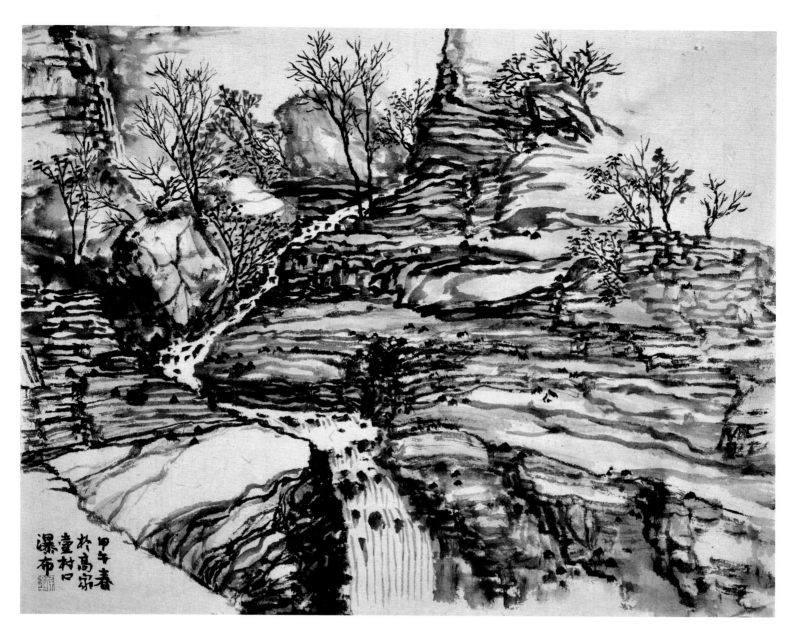

　　此幅写生作于高家台村上行一公路桥下处。岩石排宕、层积而上；中有水流潺潺而出，近桥前跌入深谷，形成瀑布。溪水于山岩中时隐时现，意态非凡，实乃取画之佳胜处。笔者在画时，除个别人工建筑有所取舍外，基本上忠实于原貌，只于左上角岩壁处加一远景水口，以示其水流之曲回。

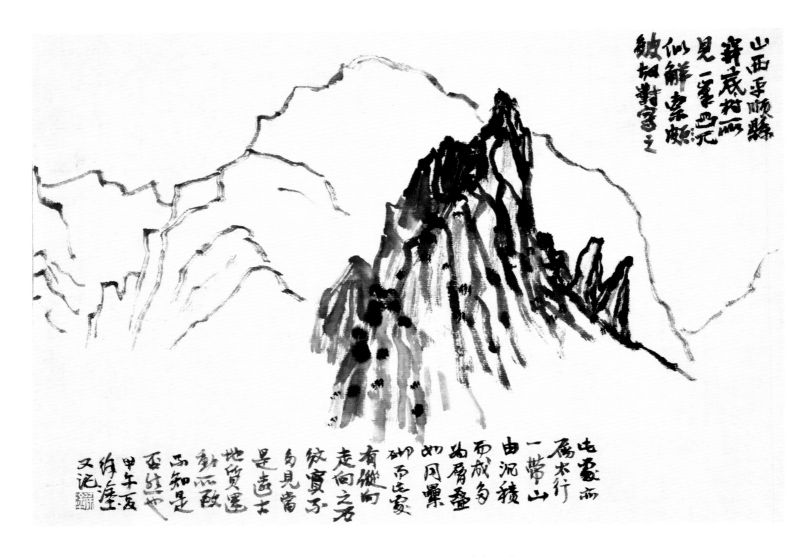

　　此幅是在山西平顺县窑底村写生时所作。此处与高家台相邻，为晋豫两省交界。由于地壳运动，此处石纹出现了纵向的纹理，使形成的山峰更显挺拔。加之周围的山体走势脉络清晰，有峰有岭，恰好可作范例。

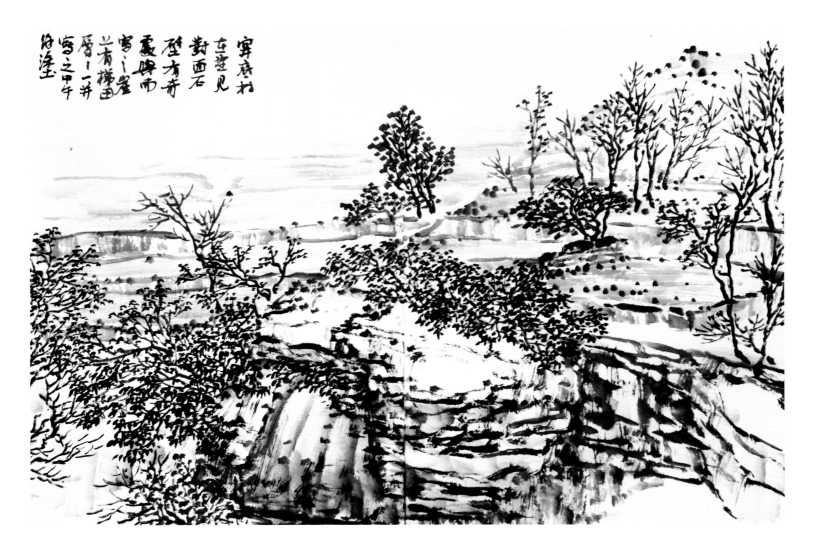

穿底村左登见對面石壁方奇壁崿而寫之室兰有梯田层層一并寫之甲午安之舟涯

在太行山写生经常能看到这样的景象，沟壑对面的崖壁上有一块块山田，有时还有房舍人家。如果没有车辆经过，你是看不到平行于崖面的公路的，车一过才发现对面山顶还有公路环绕。

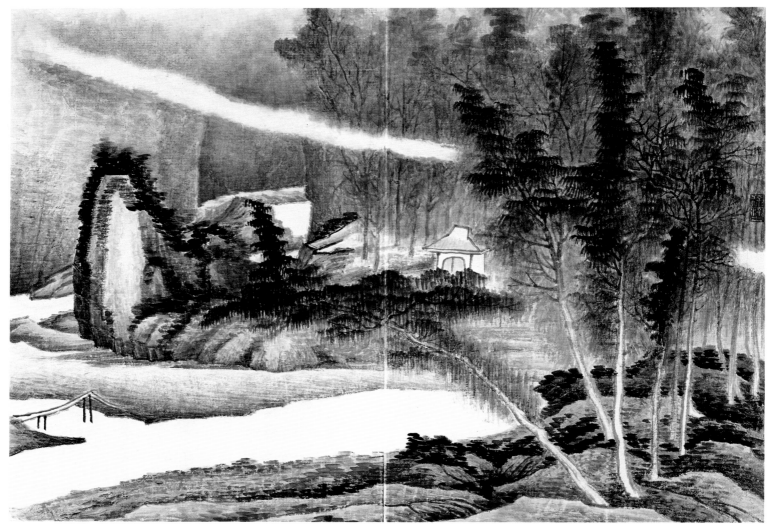

《临＜龚贤山水册＞》

　　此画是笔者临摹的一帧龚贤的山水册页，之所以临这一帧，是因笔者特别喜欢这一帧中那一道穿林而过的云气。早春初冬之际，我们若移步山野，常会有此番景象映入眼帘。

　　而在此幅构图之中，上面的一道云气与下方被密林遮蔽了去向的小河，形成云与水之间的呼应，又同样使用了虚之以白的处理方法，使画面生鲜灵动、变幻万端。

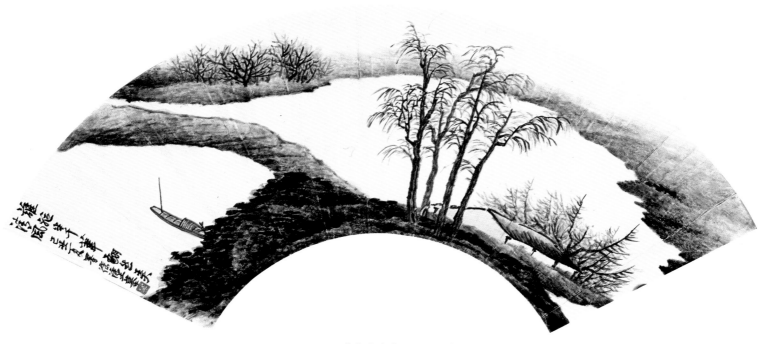

《摹龚贤》 2009 年

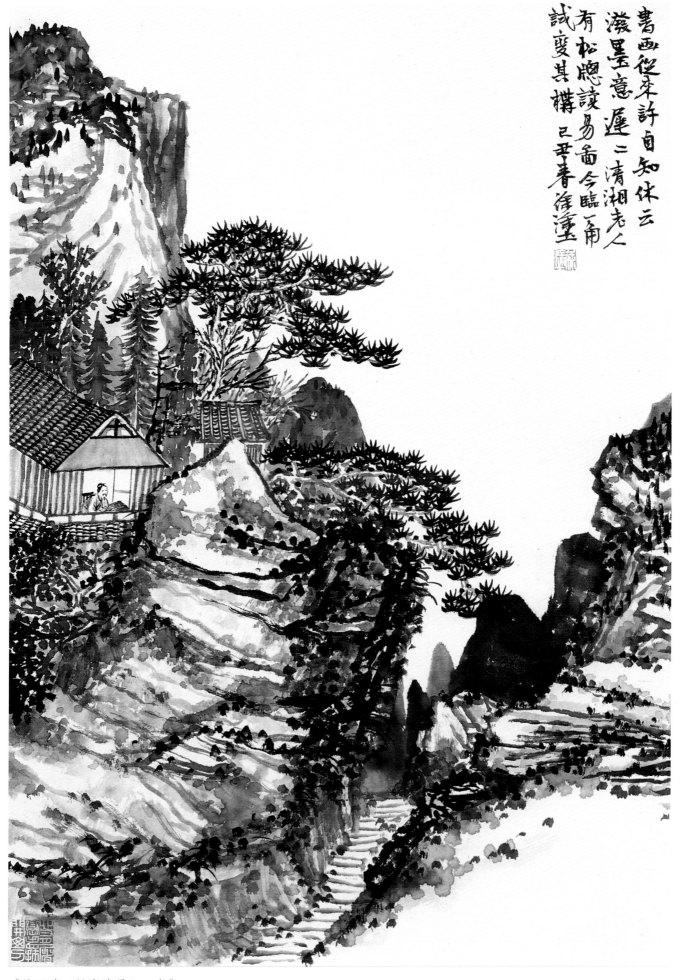

書画從來許自知休云
潑墨意遲二清湘老人
有松□讀易□今臨二角
試變其構
己丑春淮□
墨

《临石涛〈松窗读易〉一角》

临摹有时也不一定完全照临，可以稍作调整。此是笔者临摹石涛的一幅画，原图本是一条幅，笔者将中景和远山略作调整，变为高远构图。

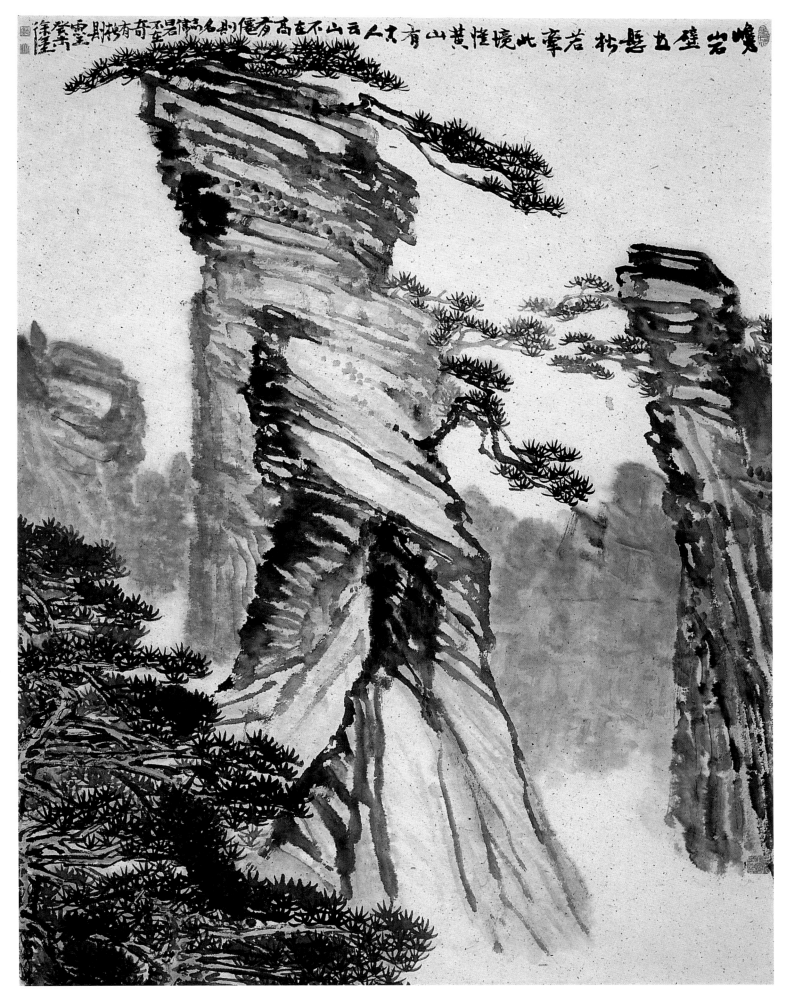

《巉岩壁立》 2003 年（拟石涛画法）

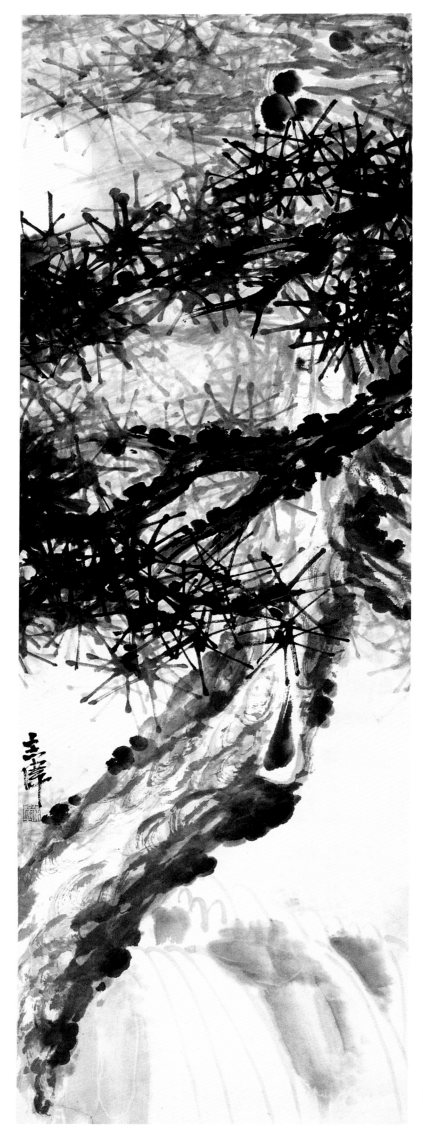

此图乃笔者早年旧作，松针、树干
与水的笔墨浓淡关系似还有可取之处。

《松泉图》 1985年

鉴赏篇

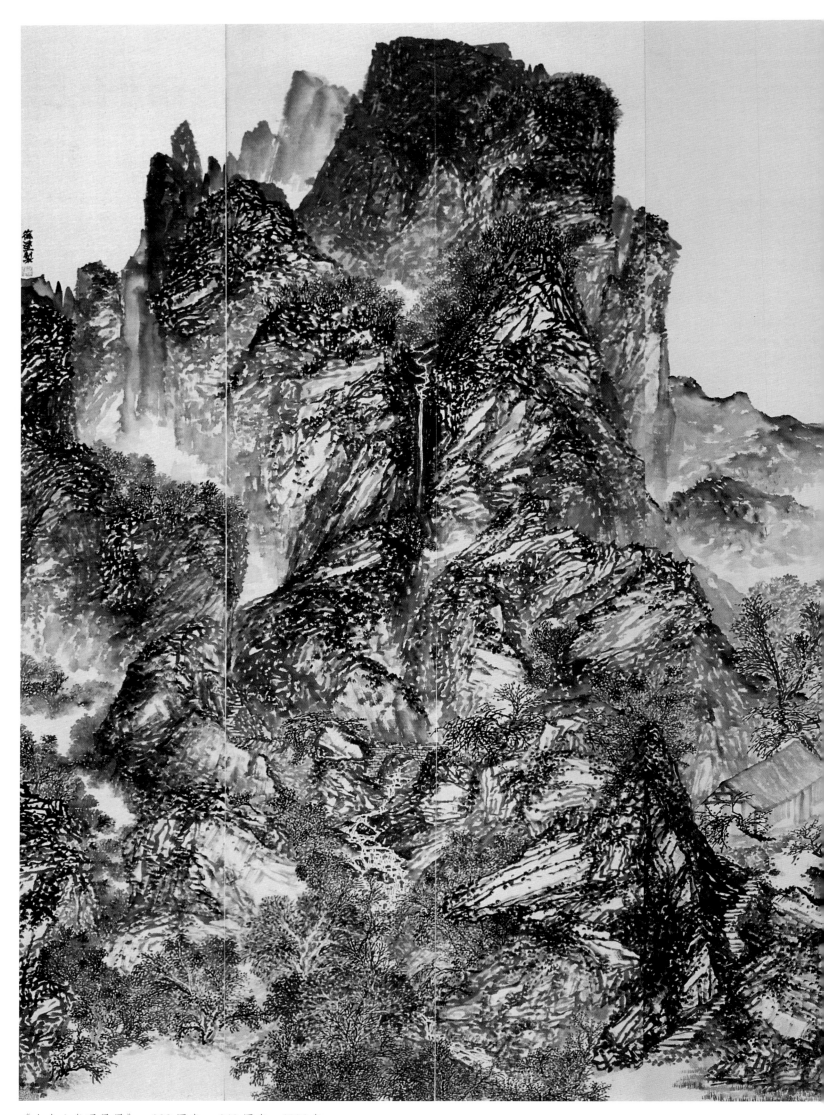

《山水八条通景屏》 180 厘米 × 240 厘米 2006 年

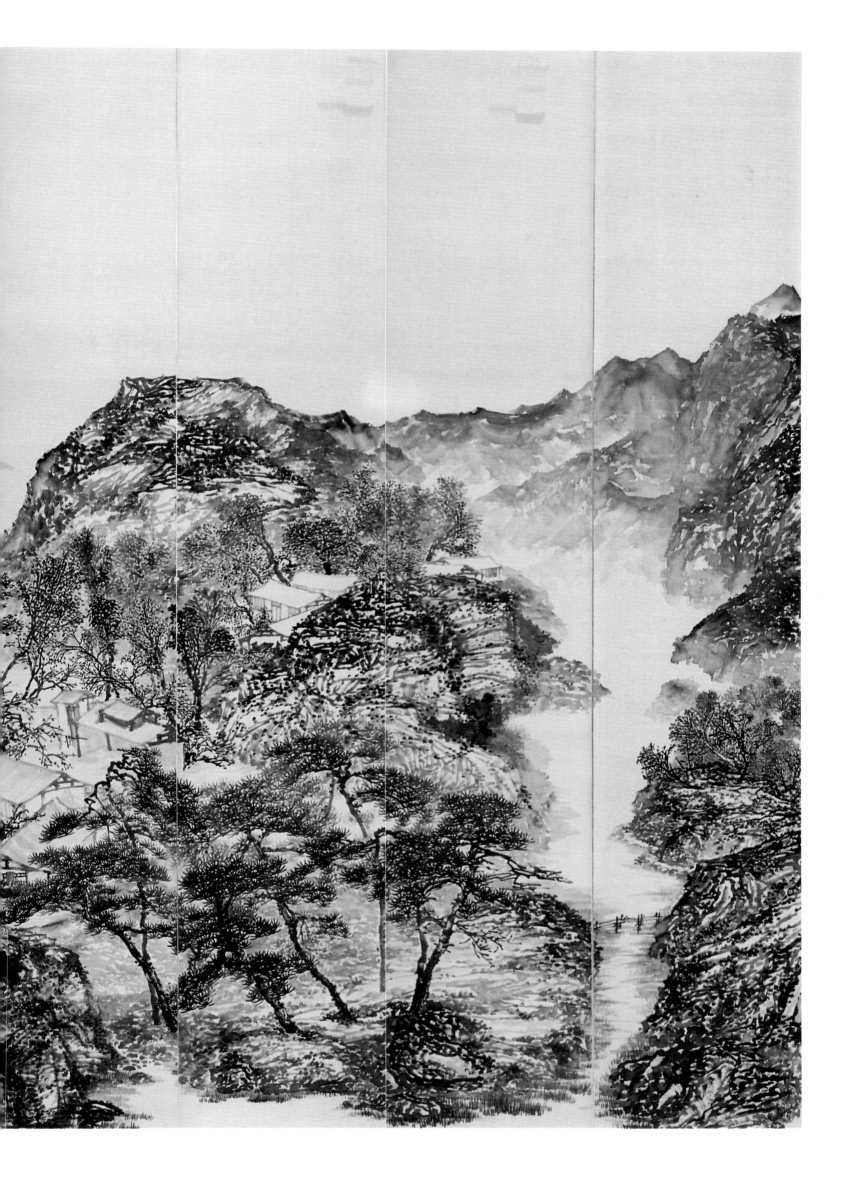

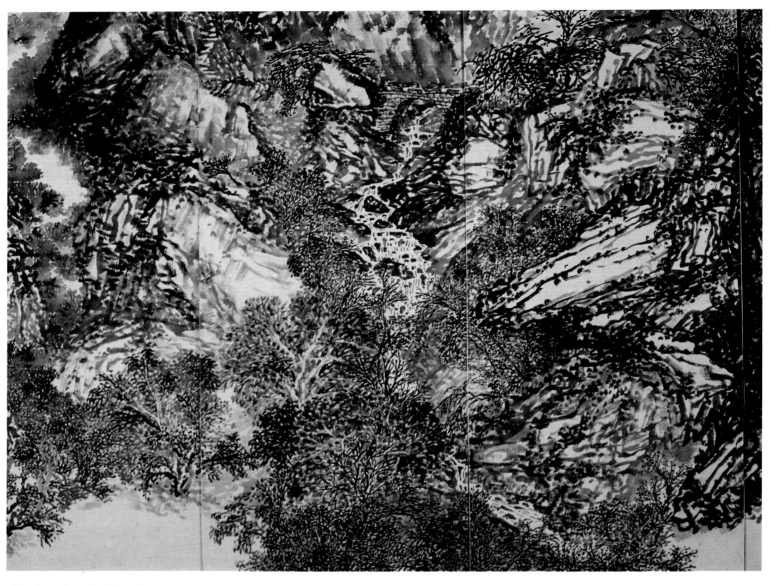

《山水八条通景屏》局部

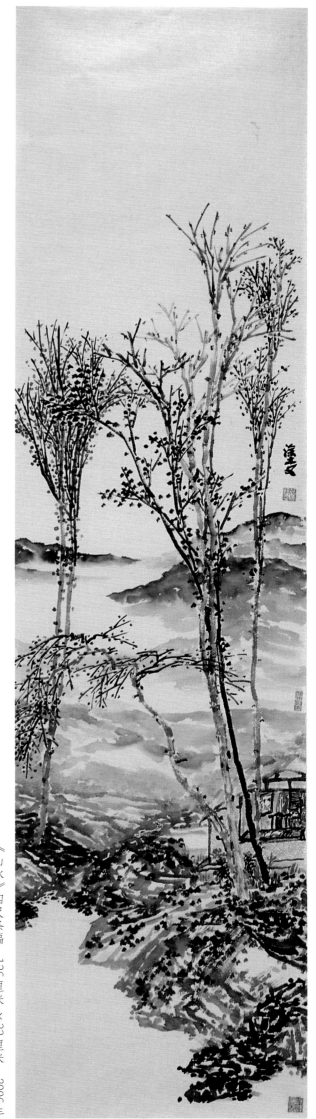

《山水》四尺条幅 136厘米×33厘米 2006年

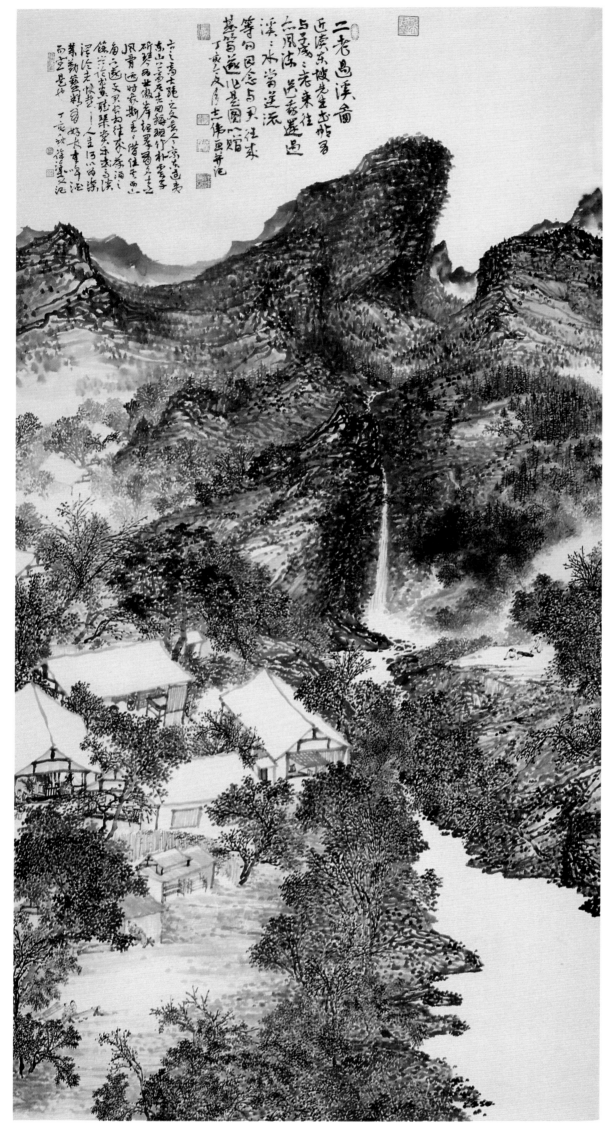

《二老过溪图》 136厘米×66厘米 2007年

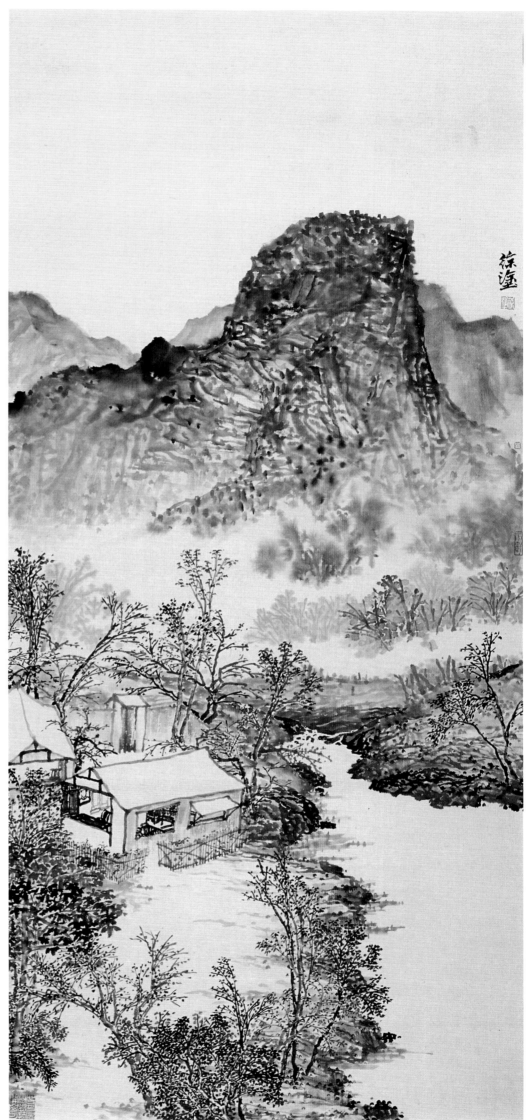

《岩溪春晓图》 136 厘米 × 66 厘米 2008 年

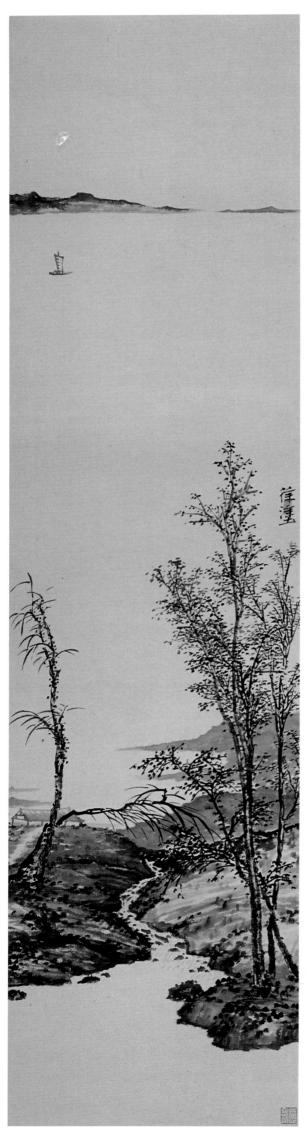

《楚江空阔图》 136厘米×33厘米 2009年

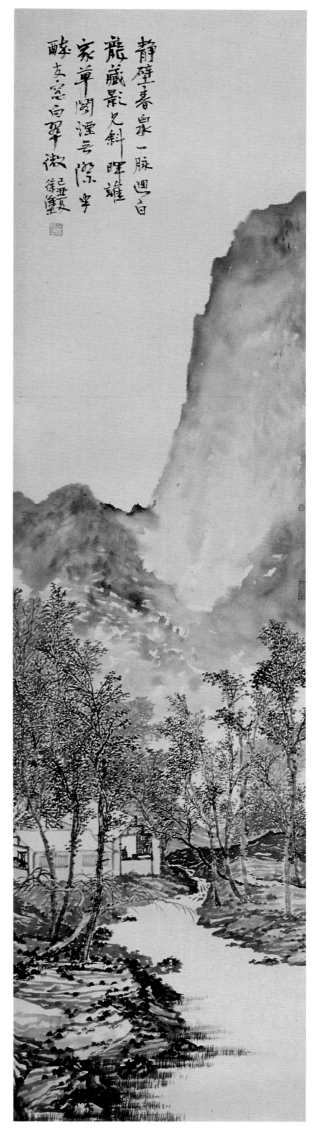

静壁春泉一脉迥白
龙藏影兄斜晖难
家单阁澄云深宇
醉亥窗而翠微 徐骏

《静壁春泉图》 136厘米×33厘米 2009年

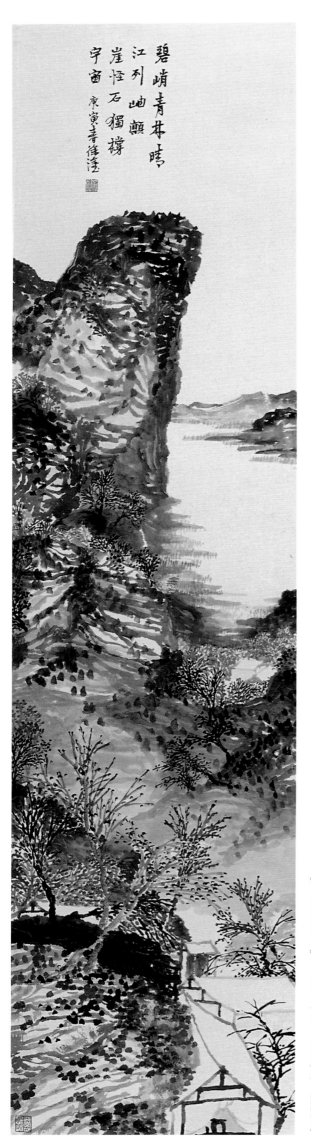

碧峭青并晴
江列岫颠
崖怪石独撑
宇宙 庚寅书焦潼

《晴江列岫图》 136厘米×33厘米 2010年

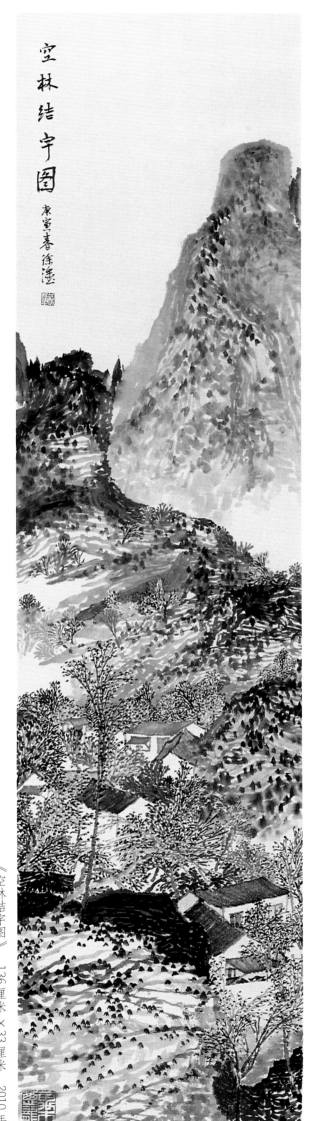

空林结宇图

庚寅春 徐湛

《空林结宇图》 136厘米×33厘米 2010年

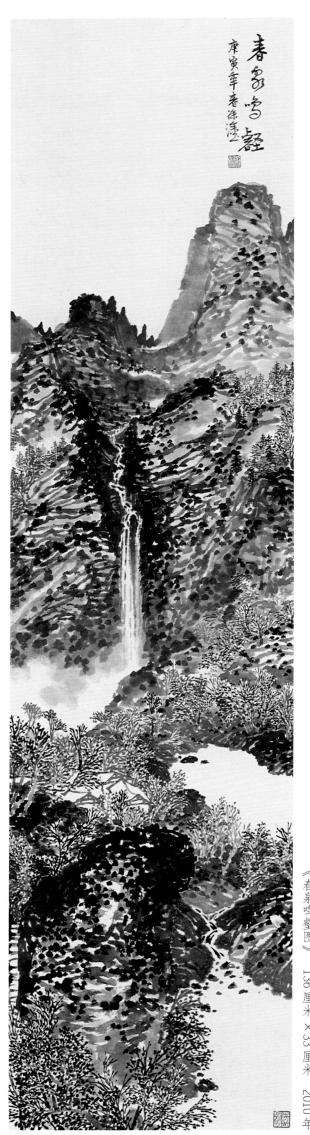

春象鳴聲
庚寅年春 深溪
（印）

《春泉鳴谿图》　136厘米×33厘米　2010年

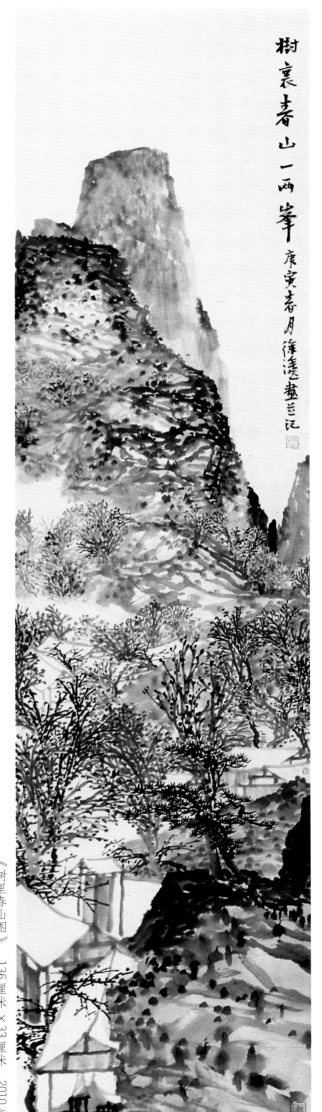

树裏春山一两峯 庚寅春月 徐湛画於□□

《树里春山图》 136厘米×33厘米 2010年

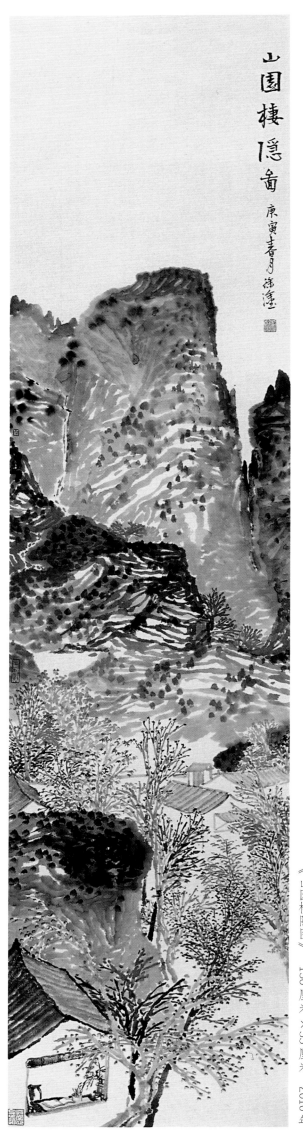

山园楼隐图

庚寅春月徐湧

《山园楼隐图》 136厘米×33厘米 2010年

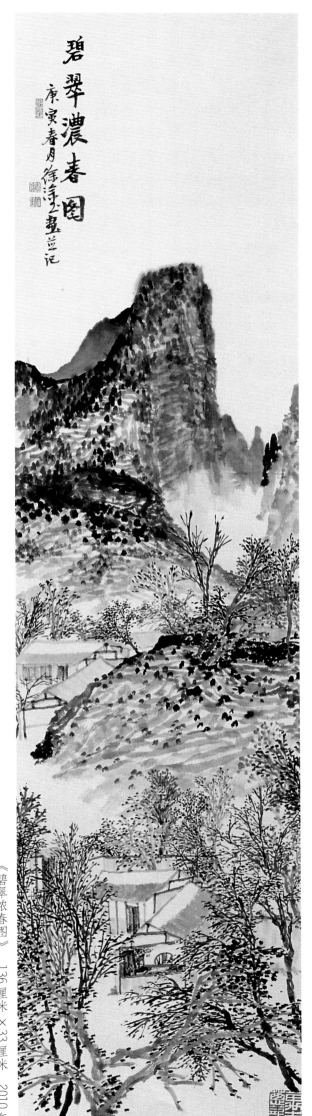

碧翠濃春圖

康寅春月篠溪堂畫並記

《碧翠浓春图》　136厘米×33厘米　2010年

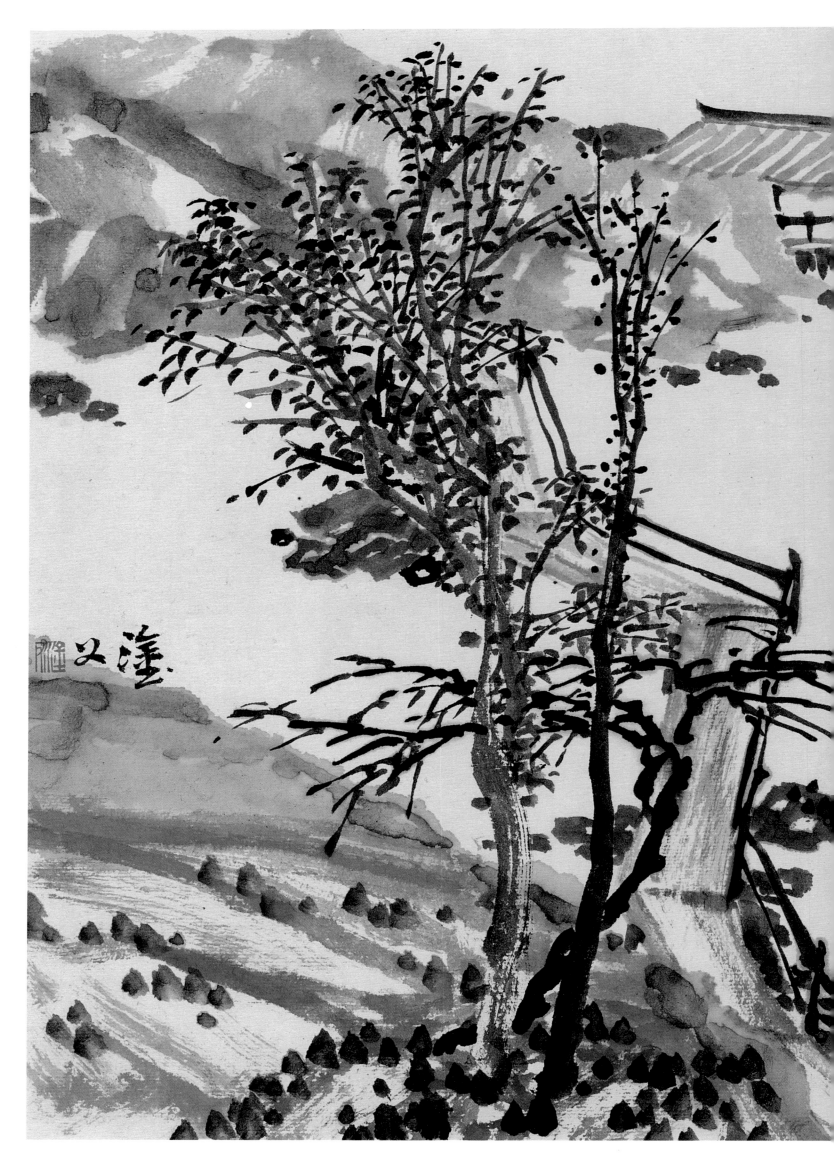

《小品》之三　30 厘米 ×40 厘米　2010 年

远岸秋沙

康寅春季徐谟远得稿题画

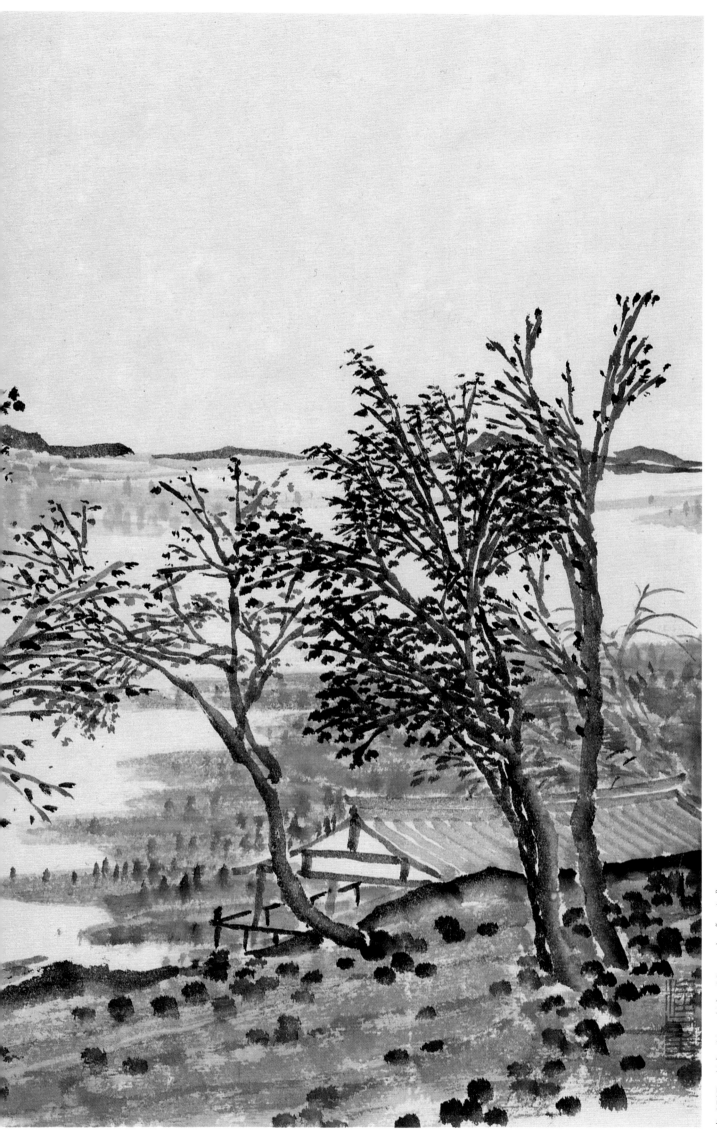

《小品》之四 30 厘米 ×40 厘米 2010 年

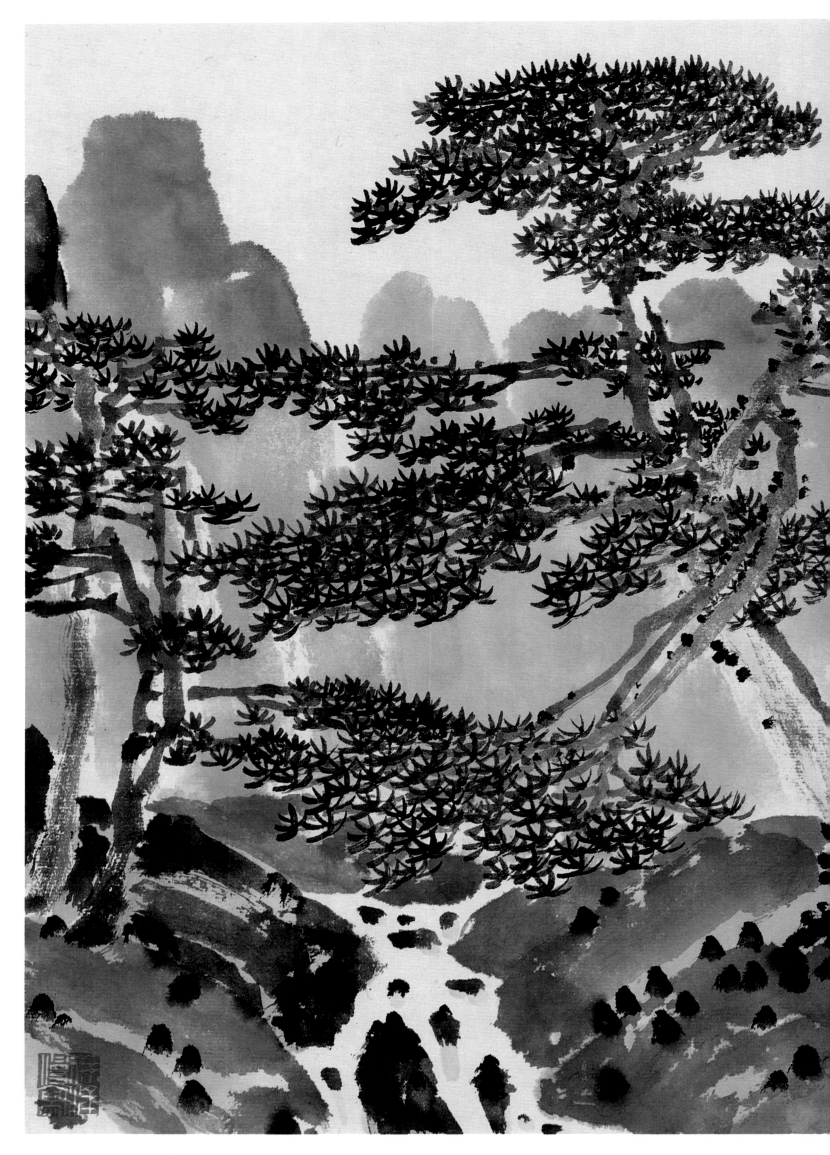

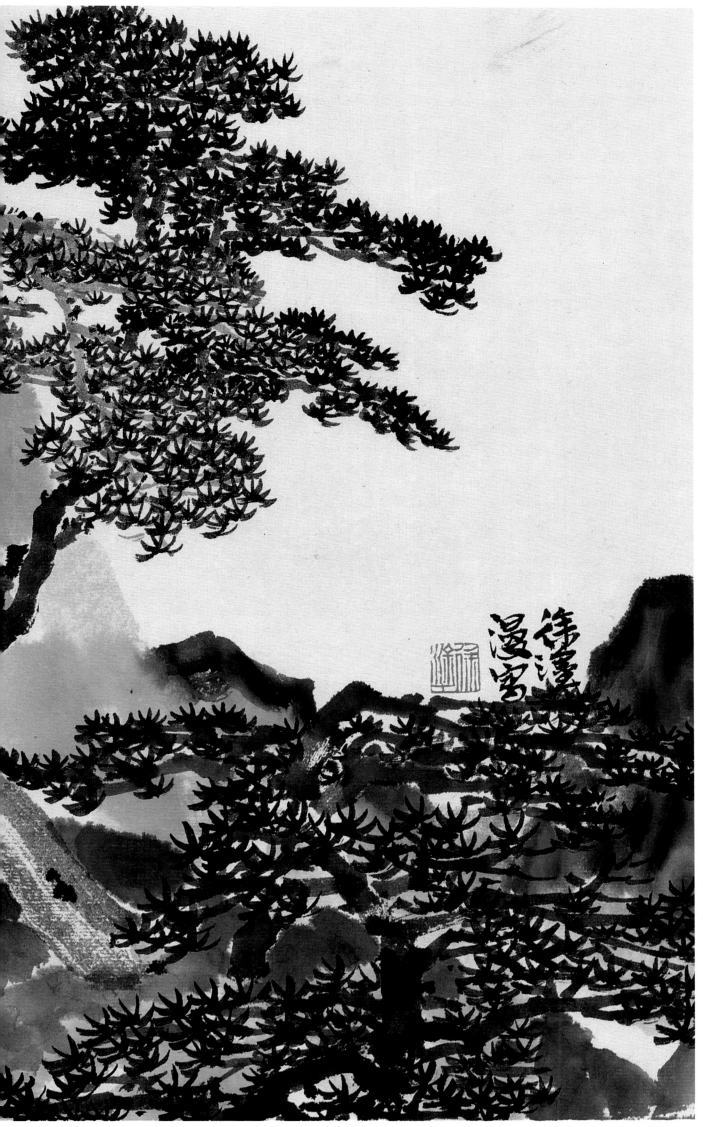

《小品》之六 30厘米×40厘米 2010年

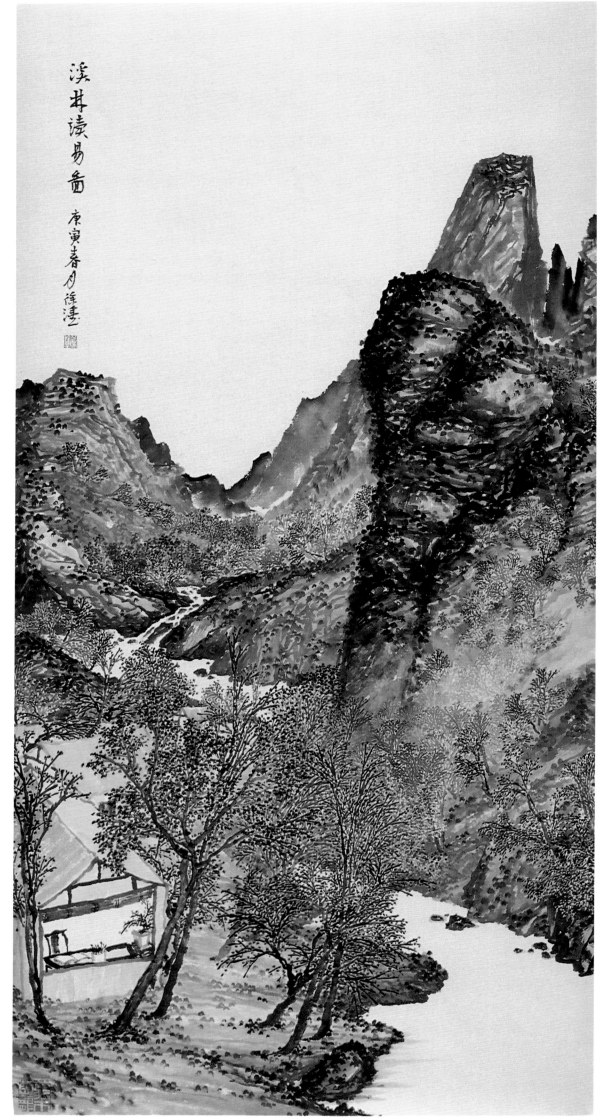

溪林读易图

康寅春月 陈渍

《溪林读易图》　136厘米×66厘米　2010年

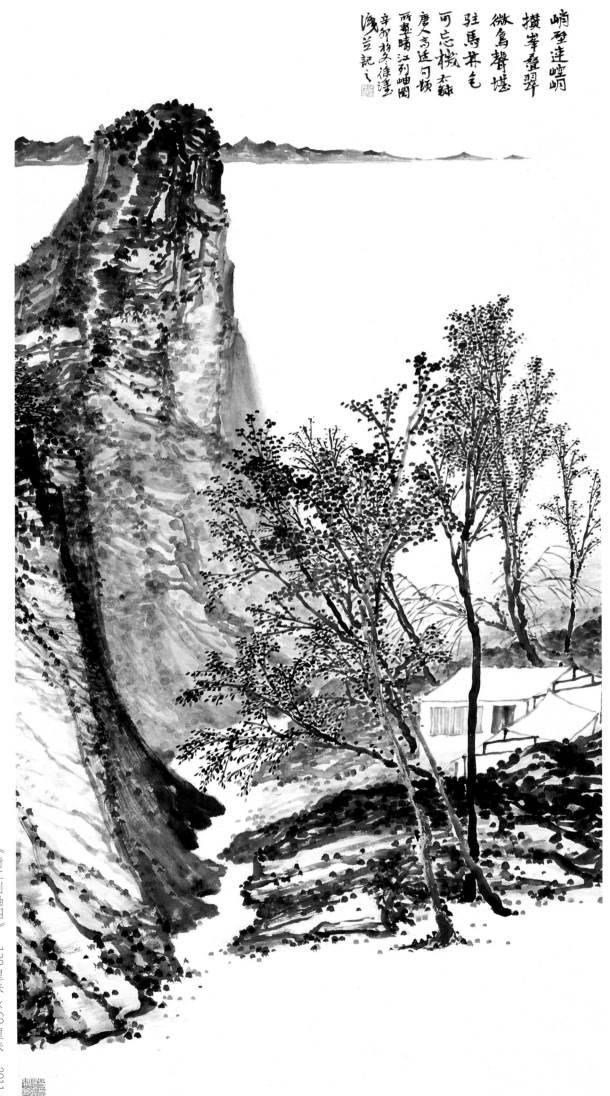

峭壁连崆峒
攒峯叠翠
微鸟声堪
驻马来毛
可忘机 太绿
唐人高适句顷
所画晴江列岫图
辛卯秋又得溪
浅芷记之

《晴江列岫图》 138厘米×68厘米 2011年

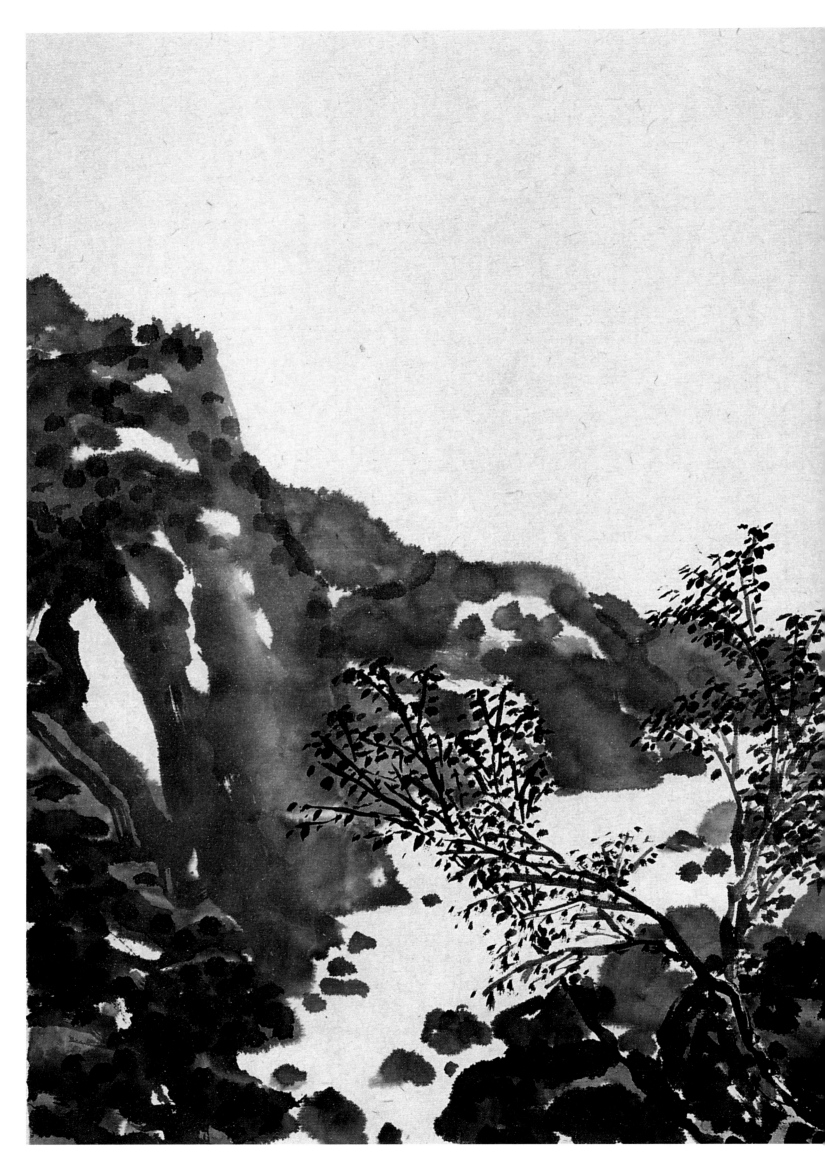

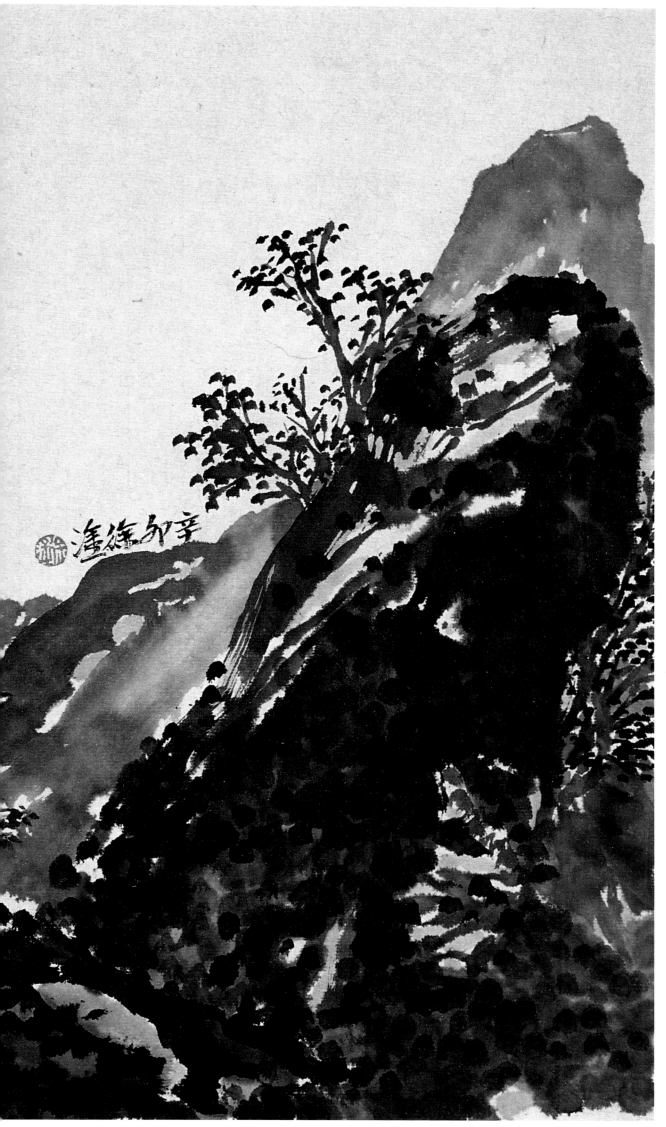

《小品》之九 30厘米×40厘米 2011年

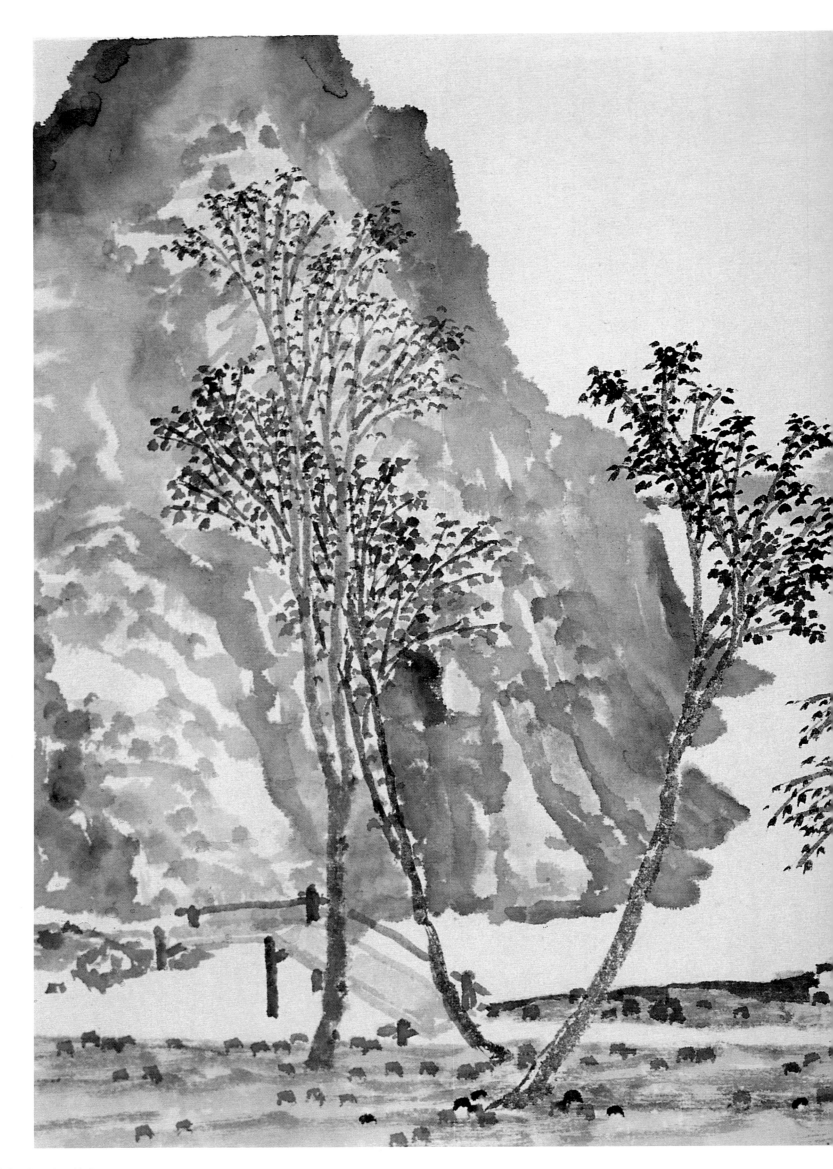

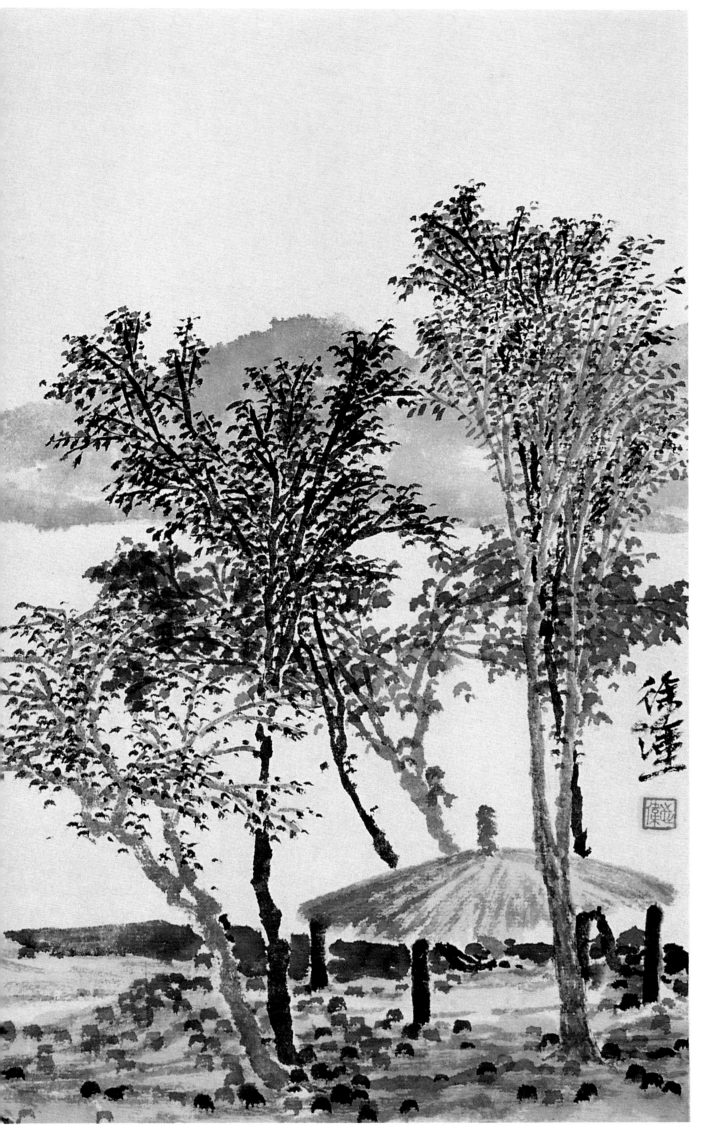

《小品》之十　30厘米×40厘米　2011年

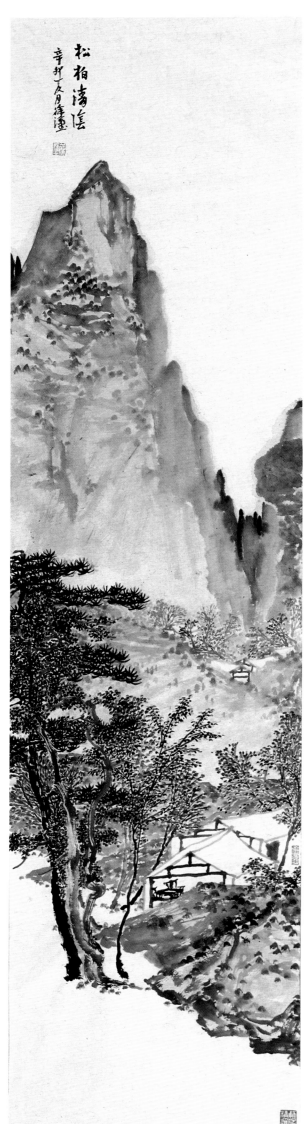

《松柏清阴》 136厘米×33厘米 2011年

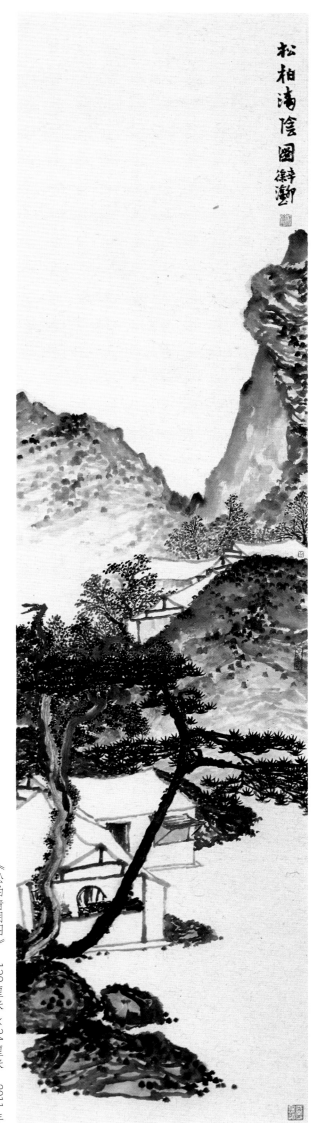

松柏清阴图

《松柏清阴图》　138厘米×34厘米　2011年

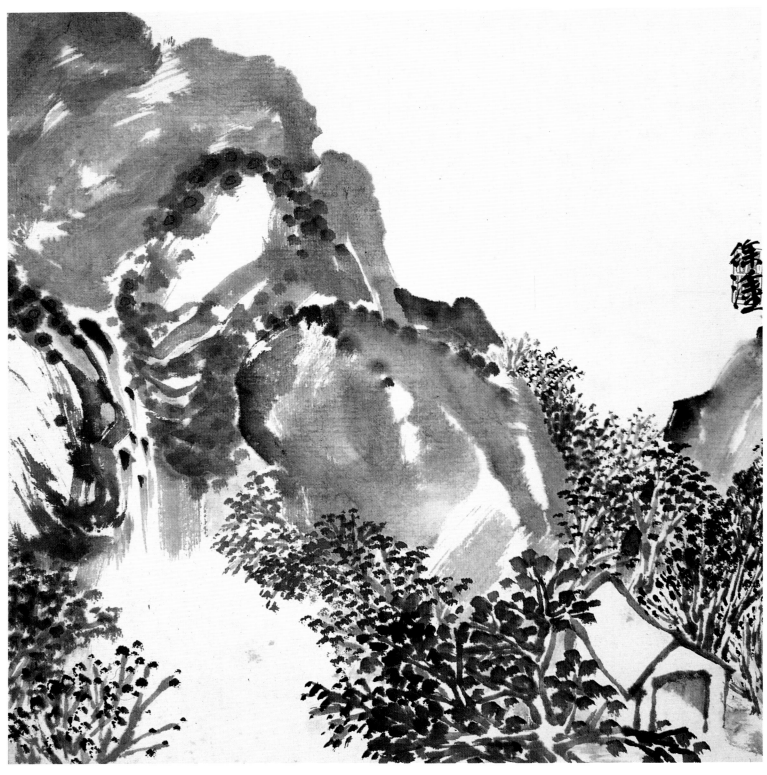

《山水小品》之一　27 厘米 × 24 厘米　2012 年

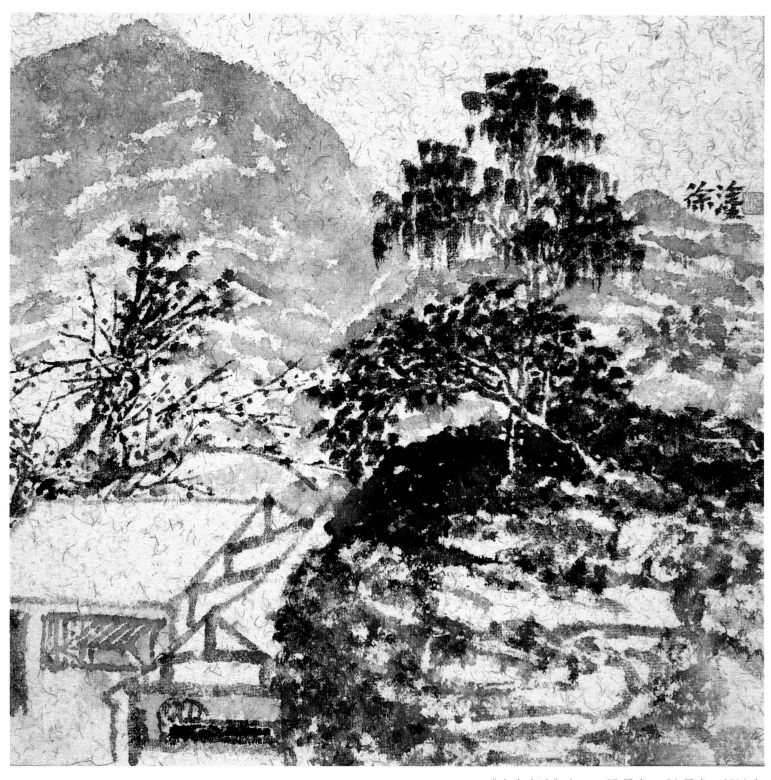

《山水小品》之二　27厘米×24厘米　2012年

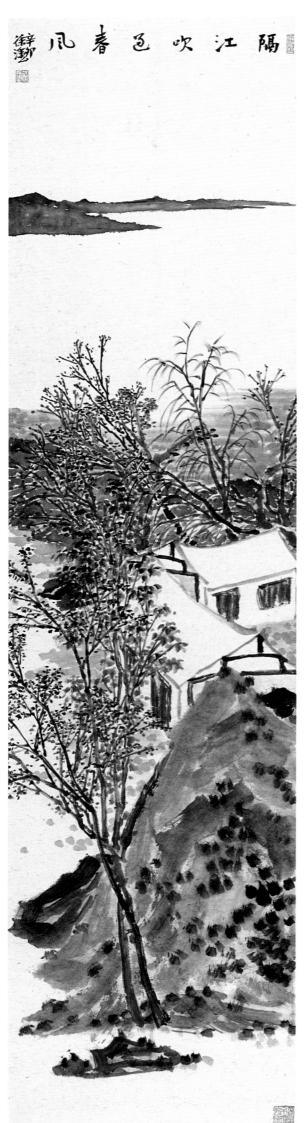

隔江吹过邑春风

瀞

《隔江吹过春风》 136厘米×33厘米 2011年

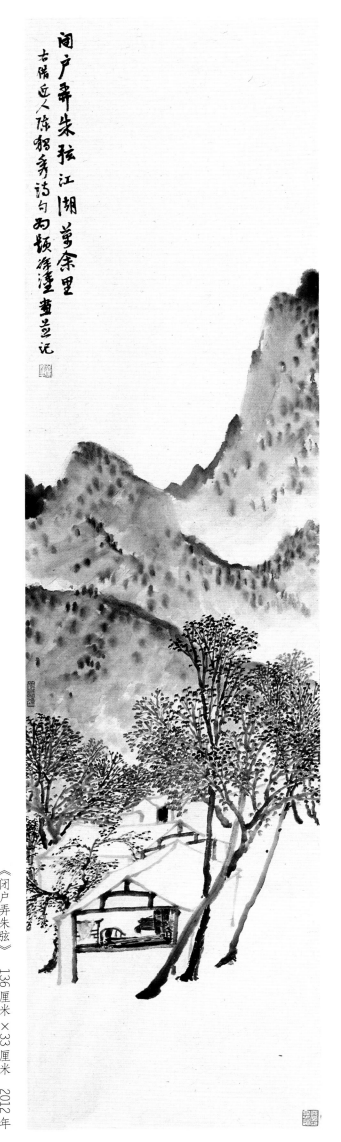

闭户弄朱弦 江湖梦余里

古偕匠人徐稻畇毛诗句丙顷雍潼画盖记

《闭户弄朱弦》　136厘米×33厘米　2012年

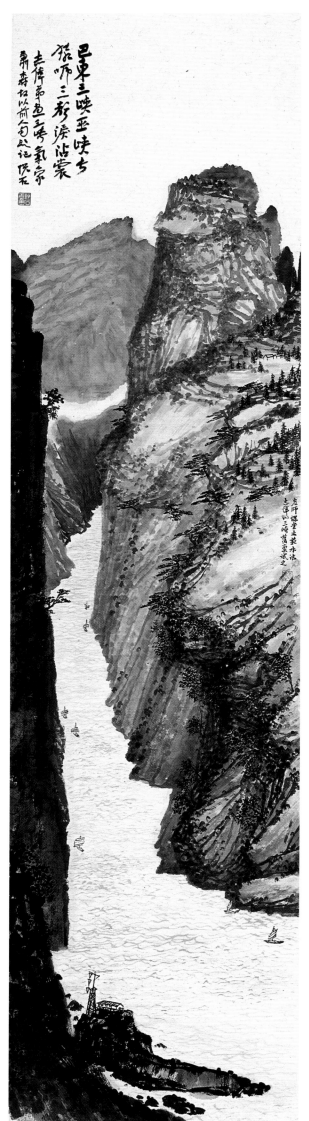

《萧森三峡图》 136 厘米 × 33 厘米 2012 年

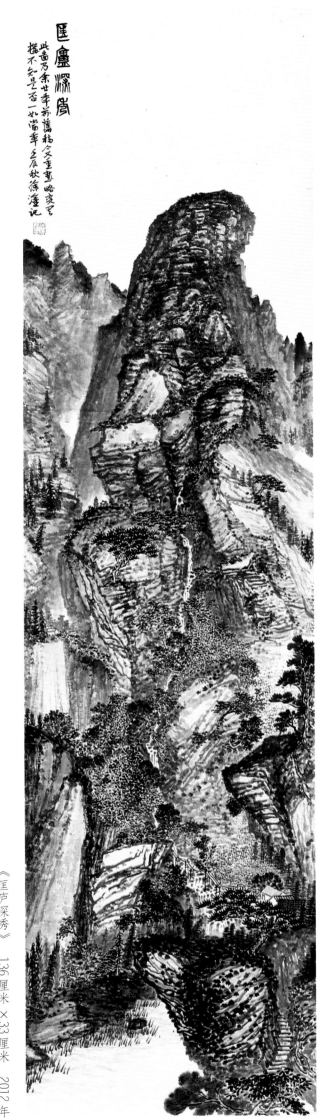

匡廬深秀

此画乃余廿年前舊稿今又重画略变其
搆不知是否一如當年 壬辰秋 篠湮記

《匡庐深秀》 136厘米×33厘米 2012年

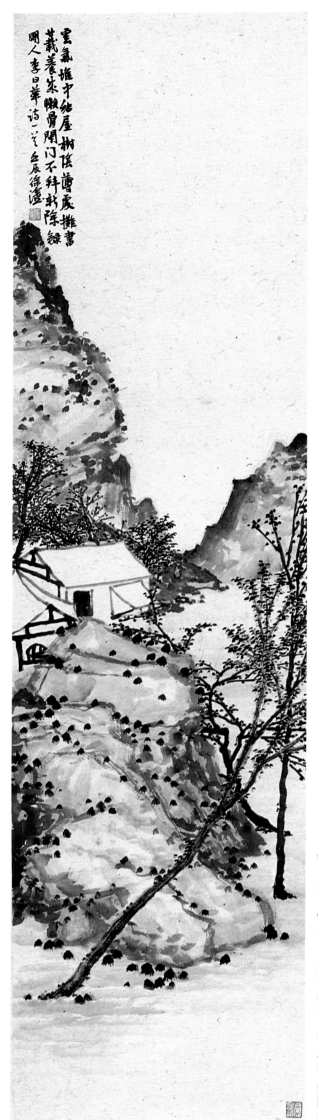

雲氣堆中結屋樹根曾展攤書
蕭養茶瀲骨閒門不許陳綠
明人李日華詩一笔 丙辰徐湧

《明人诗意》之一　136厘米×33厘米　2012年

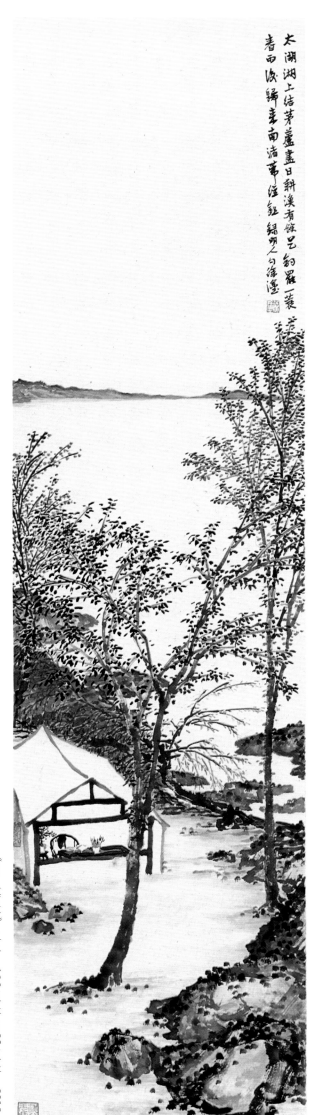

太湖湖上结茅芦尽日耕渔有馀乐钓罢一蓑
春雨波骄奏南浦莓径红绿明之句谆潭

《明人诗意》之二　136厘米×33厘米　2012年

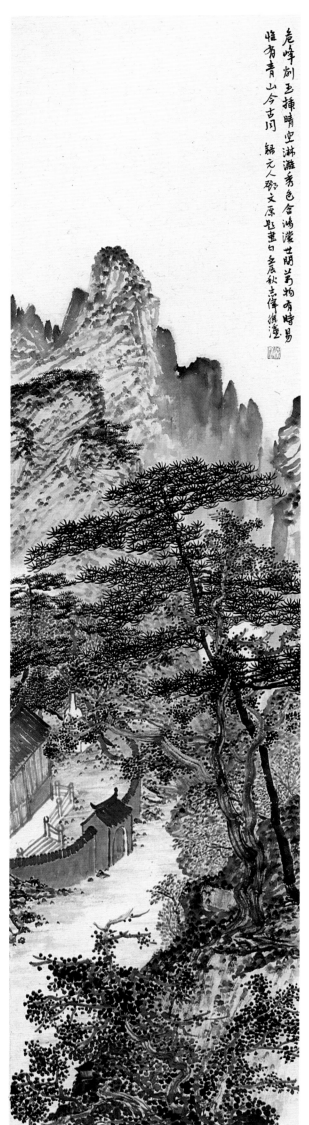

危峰劈玉挿晴空　淋漓秀色含鴻濛　世間萬物有時易

惟有青山今古同　録元人鄧文原題畫句　壬辰秋志偉漫録

《唯有青山今古同》　126厘米×33厘米　2012年

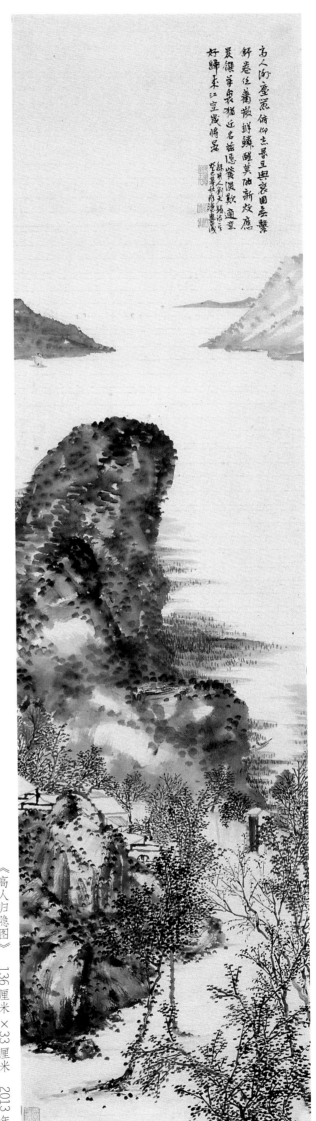

高人淘壑葳俯仰志景且與宏图奏馨
舒卷任蓄厳鏑鐻鬪莫伽新炊應
晨饌苹泉摺近岩崙隐爱浸款迪壶
好歸东江堂嵗惆昙

《高人归隐图》　136厘米×33厘米　2013年

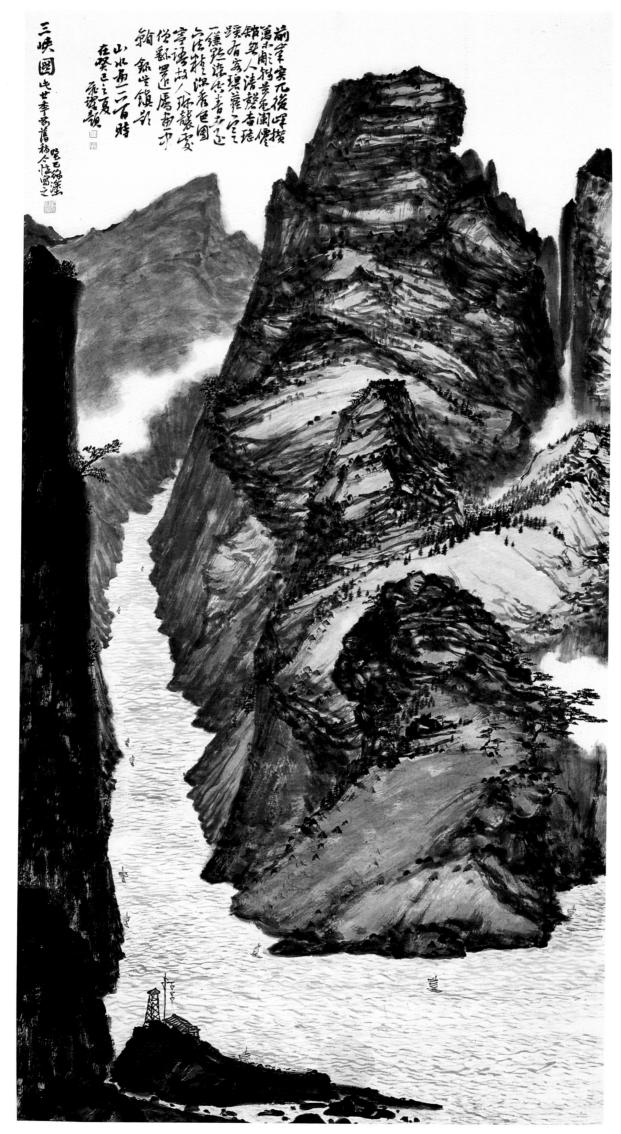

三峡图 此世李高舊扬今惟蜀之

前聖賓元後峰撰
馮舟開鹤萝宅涮僮
鈷罗人清蹉杏璁
嵯有爱璤薩仿乞
一鑲跎洤住者云之遠
乞店構澗春色圖
寧語材/珠龔雯
俗鄉罢逵屠都不
翰舒畏鎮尖
在癸巳之夏
山水爲二二百時
飛涤頷

《三峡图》 136厘米×66厘米 2013年